王羲之書　行書集字

行書聖経

佳山　金容館

책을 내면서

서예를 직업으로 삼아 붓을 잡고 쓰고 가르치기를 30여 년……

성경서예책(법첩수준)이 전무함에 2016년 옥원듕회연(정자), 구운몽(흘림) 서체를 집자한『집자한글성경』을 출간 하였고, 2018년 당나라 안진경의 다보탑비 서체로 요한복음 일부와 시편 1편을 집자한『漢文聖經』을 출간하였다.

이번에는 서성이라 일컬어지는 왕희지의 행서를 모아서 산상수훈(山上垂訓)인 마태복음 5, 6, 7장을 1912년「상해미국성경회」에서 간행된 한문성경책의 내용을 집자하여 엮었다.

2000년대에는 왕희지가 살고 있지는 않고 왕희지 서체의 성경말씀을 행서로 공부하고 싶은 사람들을 위하여 상산수훈의 내용을 왕희지의 행서를 모아서『집자행서성경』을 출간하게 되었다.

「대당삼장성교서」는 회인이 왕희지의 작품 중에서 25년이나 걸려 집자로 672년에 완성된 불경 내용으로 왕희지가 직접 쓴 것이 아니며, 불경과도 관계가 없는 왕희지의 유묵 중 사후 300년 경에 만들어졌으나 왕희지 행서를 익히는 서예가들에게는 한번쯤은 공부를 하는 책으로 인식되고 있다.

왕희지의 글씨를 집자하여『왕희지체행서성경』을 내놓게 되었다. 이 책이 기독교 서예인들뿐 아니라 서예인들에게 집자성 교서처럼 필요한 책이 되어 쓰여지기를 기도한다.

그동안 공부한 흔적인『훈민문학』,『집자한글성경』,『다보탑비집자한문성경』그리고『왕희지체행서한문성경』이 나오기까지 인도하여 주신 하나님께 감사를 드리며 재주가 미천한 저를 한 발 한 발 나아가도록 지도하여 주신 선생님들께 감사와 영광을 돌립니다.

2019. 9. 4.

광나루 서실에서
佳山 金容館

왕희지(AD 307~365)

書聖으로 존경받는 왕희지는 예서를 잘 썼으며 해·행·초 3체를 意思 전달의 글씨수준을 넘어 예술적 가치의 서예로 확립하였다.

오늘날 전하여지는 악의론(樂毅論), 황정경(黃庭經), 난정서(蘭亭序), 십칠첩(十七帖) 등의 필적을 보면 전아(典雅)하면서 힘차고 귀족적인 귀품을 느낄 수 있다.

그 밖에도 상란첩(喪亂帖), 공시중첩(孔侍中帖), 유목첩(遊目帖), 이모첩(姨母帖), 쾌설시청첩(快雪時晴帖), 순화각첩(淳化閣帖), 대당삼장성교서비(大唐三藏聖敎序碑) 등의 필적이 전하여 오고 있으나 왕희지의 육필(肉筆) 그대로가 아니어서 진적(眞跡)과는 차이가 있을 것이다.

특히 회인(懷仁)이 당(唐) 고종(高宗)의 명을 받아 25년간에 걸쳐 왕희지의 필적을 집자한 성교서〈大唐三藏聖敎序〉나 송(宋) 태종(太宗)에 의해 조각되어진 순화각첩에 수록된 편지글씨 등은 왕희지를 사랑한 후대 임금들이 왕희지의 글씨를 당시 사대부는 물론 후대에 까지 전하려는 노력이 아니었을까

특히 당태종 이세민은 왕희지의 글씨를 너무 좋아하여 권력의 힘을 이용하여 온 천하에 있는 왕희지 글씨를 모아 수시로 연습하고 신하들에게도 연습시켰으며, 죽을 때는 자기의 관에 함께 넣어 묻게 할 정도로 왕희지 글씨를 사랑하였다.

왕희지는 동진건국의 1등 공신인 왕도의 조카이며 왕광의 아들이다.
동진은 왕씨와 사마씨가 함께 천하를 다스린다는 말이 있는 명문가 출신이다.

어려서부터 글쓰기를 좋아하여 여류서예가인 衛夫人을 師事하였으며, 漢나라 魏나라의 비문을 연구하여 서예의 지위를 예술의 경지로 끌어올렸다.

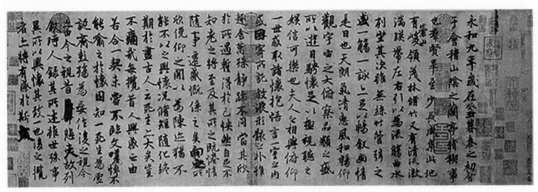

왕희지(王羲之)의 난정서(蘭亭序)

16세 때 지방장관의 요청으로 그의 딸과 결혼하였다.

왕희지는 날마다 글씨 연습에 골몰하여 끼니때가 되어도 붓을 놓을 줄을 몰랐다.

한번은 부인이 왕희지가 좋아하는 떡을 가져갔는데 글씨에 열중하고 있어 책상 위에 놓고 나왔다가 시간이 지난 후 가보니 입과 손에 온통 먹물이 묻고 떡에도 먹물이 범벅이 된 적도 있었다고 한다.

또한 길을 걸어 갈 때나 앉아서 쉴 때에도 손가락으로 옷에다 필획의 법칙을 연습 하여 옷이 닳아서 구멍이 났으며, 붓글씨 연습이 끝나면 집 앞의 연못에서 붓과 벼루를 씻었는데 그 연못물이 검게 변하여 묵지라고 하는 말이 생겨나기도 하였다.

자유로운 생활을 좋아한 그는 벼슬도 회계라는 아름다운 산천을 구경하기 위하여 절친한 친구인 양주자사의 권유로 내사(內史)로 천거되어 351년 우군장군이 될 때까지 4년여의 관직 생활을 한것이 거의 다일 정도이며 산천과 사람 사귀기를 좋아하였다.

왕희지는 사안(謝安) 등 이름난 문인 40여명과 회계 산음현 난정에서 연회를 하며 읊은 40여수의 시를 모은 난정집(蘭亭集)에 서문을 썼는데 그것이 바로 그 유명한 난정서이다.

그는 355년 벼슬을 그만두고 사안, 손작(孫綽) 등과 교류하며 채약(採藥) 등 산천경개(山川景槪)를 즐기다가 58세를 일기로 생을 마칠때까지 많은 시간을 글과 함께 하였다.

2019. 8. 31.

광나루 서실에서 가산 **김 용 관**

1. 본서의 내용은 천국시민의 요건과 그에 대한 상급을 약속한 산상설교 (마태복음 5~7장)를 수록하였다.

2. 서성왕희지 (321~379) 사후 1640년에 「왕희지 행서 집자 성경」을 행서 공부에 도움이 되고자 엮었다.

3. 본문은 救主耶穌降世 1912年에 上海大美國聖經會刊 성경전서를 표준으로 엮었다.

4. 본문 옆에 한글해석은 개역 한글판 성경을 기준으로 삼았고 소주제별 해석은 개역 개정판을 기준으로 하여 같은 뜻의 다른 단어로 쓰인 것도 있다.

5. 한행을 7자씩 배열함은 성경에 나타난 완전과 온전을 상징하는 福의 숫자이어서 7자씩 엮어 보았다.

6. 시대, 사상(종교)의 차이로 왕희지서에서 없는 글자는 동시대에 쓰였던 다른 글씨를 빌어서 집자 하였다.

7. 해석은 성경을 (개역개정) 기준으로 삼아서 다른 출판성경과 상이하게 해석된 부분도 있다.

瑪太福音　第五章(마태복음 제5장)

① 耶穌見羣衆、遂登山、旣坐、門徒就焉 ② 乃啓口訓之日 ③ 虛心者(虛心者原文作貧於心者)福矣、因天國乃其國也 ④ 哀慟者福矣、因其將受慰也 ⑤ 溫良者福矣、因其將得地也 ⑥ 慕義如饑渴者福矣、因其將得飽也 ⑦ 矜恤者福矣、因其將見矜恤也 ⑧ 清心者福矣、因其將見上帝也 ⑨ 使人和睦者福矣、因其將稱爲上帝之子也 ⑩ 爲義而被窘逐者福矣、因天國乃其國也 ⑪ 人爲我而詬詈爾、窘逐爾、造諸惡言、誹謗爾、則爾福矣 ⑫ 當欣喜歡樂、因在天爾之賞大也、蓋先爾諸先知、人亦曾如是窘逐之也

⑬ 爾乃地之鹽、鹽若失其鹹、何以復之、後必無用、惟棄於外、爲人所踐耳 ⑭ 爾乃世之光、城建在山 不能隱藏 ⑮ 人燃燈、不置斗下、乃置燈臺上、則照凡在室之人 ⑯ 爾光亦當如是照於人前、使其見爾之善行、而歸榮於爾在天之父

① 예수께서 무리를 보시고 산에 올라가 앉으시니 제자들이 나아온지라 ② 입을 열어 가르쳐 이르시되 ③ 심령이 가난한 자는 복이 있나니 천국이 그들의 것임이요 ④ 애통하는 자는 복이 있나니 그들이 위로를 받을 것임이요 ⑤ 온유한 자는 복이 있나니 그들이 땅을 기업으로 받을 것임이요 ⑥ 의에 주리고 목마른 자는 복이 있나니 그들이 배부를 것임이요 ⑦ 긍휼히 여기는 자는 복이 있나니 그들이 긍휼히 여김을 받을 것임이요 ⑧ 마음이 청결한 자는 복이 있나니 그들이 하나님을 볼 것임이요 ⑨ 화평하게 하는 자는 복이 있나니 그들이 하나님의 아들이라 일컬음을 받을 것임이요 ⑩ 의를 위하여 박해를 받은 자는 복이 있나니 천국이 그들것임이라 ⑪ 나로 말미암아 너희를 욕하고 박해하고 거짓으로 너희를 거슬러 모든 악한 말을 할 때에는 너희에게 복이 있나니 ⑫ 기뻐하고 즐거워하라 하늘에서 너희의 상이 큼이라 너희 전에 있던 선지자들도 이같이 박해하였느니라

⑬ 너희는 세상의 소금이니 소금이 만일 그 맛을 잃으면 무엇으로 짜게 하리요 후에는 아무 쓸 데 없어 다만 밖에 버려져 사람에게 밟힐 뿐이니라 ⑭ 너희는 세상의 빛이라 산 위에 있는 동네가 숨겨지지 못할 것이요 ⑮ 사람이 등불을 켜서 말 아래에 두지 아니하고 등경 위에 두나니 이러므로 집 안 모든 사람에게 비치느니라 ⑯ 이같이 너희 빛이 사람 앞에 비치게 하여 그들로 너희 착한 행실을 보고 하늘에 계신 너희 아버지께 영광을 돌리게 하라

⑰勿思我來廢律法及先知、我來非欲廢之、乃欲成之 ⑱我誠告爾、天地未廢、律法之一點一畫不能廢、皆必成焉 ⑲故毀此誡至微之一、又以是教人者 在天國必稱爲至微、遵行此誡而以之教人者、在天國必稱爲大也 ⑳我告爾、爾之義若非勝於經士及法利賽人之義、斷不能入天國

⑰내가 율법이나 선지자를 폐하러 온 줄로 생각하지 말라 폐하러 온 것이 아니요 완전하게 하려 함이라 ⑱진실로 너희에게 이르노니 천지가 없어지기 전에는 율법의 일점 일획도 결코 없어지지 아니하고 다 이루리라 ⑲그러므로 누구든지 이 계명 중의 지극히 작은 것 하나라도 버리고 또 그같이 사람을 가르치는 자는 천국에서 지극히 작다 일컬음을 받을 것이요 누구든지 이를 행하며 가르치는 자는 천국에서 크다 일컬음을 받으리라 ⑳내가 너희에게 이르노니 너희 의가 서기관과 바리새인보다 더 낫지 못하면 결코 천국에 들어가지 못하리라

㉑爾聞有諭古人之言曰、勿殺人 殺人者當被審判 ㉒惟我告爾、無故而怒兄弟者、當被審判、詈兄弟爲鄙夫者、當解於公堂、詈兄弟爲愚妄者、當擲於磯很拿(磯很拿卽生前作惡者死後受刑處有譯地獄下同)之火 ㉓是以爾若獻禮物於祭臺、在彼爾憶獲罪爾兄弟 ㉔則留禮物於臺前、先往與兄弟復和、然後可來獻爾禮物 ㉕有訟爾者、猶偕爾於途間、亟當與之脩和、恐其解爾於刑官、刑官付爾於吏、而投於獄 ㉖我誠告爾、毫釐未償、斷不能出於彼也

㉑옛 사람에게 말한 바 살인하지 말라 누구든지 살인하면 심판을 받게 되리라 하였다는 것을 너희가 들었으나 ㉒나는 너희에게 이르노니 형제에게 노하는 자마다 심판을 받게 되고 형제를 대하여 라가라 하는 자는 공회에 잡혀가게 되고 미련한 놈이라 하는 자는 지옥 불에 들어가게 되리라 ㉓그러므로 예물을 제단에 드리려다가 거기서 네 형제에게 원망들을 만한 일이 있는 것이 생각나거든 예물을 제단 앞에 두고 먼저 가서 형제와 화목하고 그 후에 와서 예물을 드리라 ㉔예물을 제단 앞에 두고 먼저 가서 형제와 화목하고 그후에 와서 예물을 드리라 ㉕너를 고발하는 자와 함께 길에 있을 때에 급히 사화하라 그 고발하는 자가 너를 재판관에게 내어 주고 재판관이 옥리에게 내어 주어 옥에 가둘까 염려하라 ㉖진실로 네게 이르노니 네가 한 푼이라도 남김이 없이 다 갚기 전에는 결코 거기서 나오지 못하리라

㉗爾聞有諭告人之言曰、勿姦淫 ㉘惟我告爾、凡見婦而動慾念者、則心已姦淫矣 ㉙若右目陷爾於罪、則抉而棄之、寧失百體之一、毋使全身投於磯很拿

㉗또 간음하지 말라 하였다는 것을 너희가 들었으나 ㉘나는 너희에게 이르노니 음욕을 품고 여자를 보는 자마다 마음에 이미 간음하였느니라 ㉙만일 네 오른 눈이 너로 실족하게 하거든 빼어 내버리라 네 백체 중 하나가 없어지고 온 몸이 지옥에 던져지지 않는 것이 유익하며

㉗爾聞有諭告人之言曰、勿姦淫 ㉘惟我告爾、凡見婦而動慾念者、則心已姦淫矣 ㉙若右手陷爾於罪、則斷而棄之、寧失百體之一、毋使全身投於磯很拿 ㉚若右目陷爾於罪、則挖而棄之、寧失百體之一、毋使全身投於磯很拿

㉚또한 만일 네 오른손이 너로 실족하게 하거든 찍어 내버리라 네 백체 중 하나가 없어지고 온 몸이 지옥에 던져지지 않는 것이 유익하니라

㉛又有言云、若人出妻、當以離書予之 ㉜惟我告爾、若非爲淫故而出妻、是使之行淫、凡娶被出之婦者、則犯姦也

㉛또 일렀으되 누구든지 아내를 버리려거든 이혼 증서를 줄 것이라 하였으나 ㉜나는 너희에게 이르노니 누구든지 음행한 이유 없이 아내를 버리면 이는 그로 간음하게 함이요 또 누구든지 버림받은 여자에게 장가드는 자도 간음함이니라

㉝爾聞有諭告古人之言曰、勿妄誓、所誓者、當爲主而守之 ㉞惟我告爾、概勿誓、勿指天而誓、因天乃上帝之寶座也 ㉟勿指地而誓、因地乃上帝之足凳也、勿指耶路撒冷而誓、因耶路撒冷乃大君之京都也 ㊱勿指己首而誓、因首之一髮、爾不能使之黑白也 ㊲惟爾之言、當是是否否、過此則由惡(惡或作惡者)而出也

㉝또 옛 사람에게 말한 바 헛 맹세를 하지 말고 네 맹세한 것을 주께 지키라 하였다는 것을 너희가 들었으나 ㉞나는 너희에게 이르노니 도무지 맹세하지 말지니 하늘로도 하지 말라 이는 하나님의 보좌임이요 ㉟땅으로도 하지 말라 이는 네가 한터럭도 희고 검게 할 수 없음이요 예루살렘으로도 하지 말라 이는 큰 임금의 성임이요 ㊱네 머리로도 하지 말라 이는 네가 한터럭도 희고 검게 할 수 없음이라 ㊲오직 너희 말은 옳다 옳다 아니라 아니라 하라 이에서 지나는 것은 악으로부터 나느니라

㊳爾聞有言云、目償目、齒償齒 ㊴惟我告爾、勿禦惡、有人批爾右頰、則轉左頰向之 ㊵有人訟爾、欲取爾裏衣、則并外服聽其取之 ㊶有人强爾行一里、則偕之行二里 ㊷求於爾者予之、借於爾者勿卻

㊳또 눈은 눈으로, 이는 이로 갚으라 하였다는 것을 너희가 들었으나 ㊴나는 너희에게 이르노니 악한 자를 대적하지 말라 누구든지 네 오른편 뺨을 치거든 왼편도 돌려 대며 ㊵또 너를 고발하여 속옷을 가지고자 하는 자에게 겉옷까지도 가지게 하며 ㊶또 누구든지 너로 억지로 오리를 가게 하거든 그 사람과 십 리를 동행하고 ㊷네게 구하는 자에게 주며 네게 꾸고자 하는 자에게 거절하지 말라

㊳ 또 눈은 눈으로 이는 이로 갚으라 하였다는 것을 너희가 들었으나 ㊴ 나는 너희에게 이르노니 악한 자를 대적하지 말라

누구든지 네 오른편 뺨을 치거든 왼편도 돌려대며 ㊵ 또 너를 고발하여 속옷을 가지고자 하는 자에게 겉옷까지도 가지게

하며 ㊶ 또 누구든지 너로 억지로 오 리를 가게 하거든 그 사람과 십리를 동행하고 ㊷ 네게 구하는 자에게 주며 네게 꾸고

자 하는 자에게 거절하지 말라

爾聞有言云、友者愛之、敵者憾之 ㊹ 惟我語爾、敵爾者愛之、詛爾者祝之、憾爾者善待之、毀謗爾、窘逐爾者、

爲之祈禱 ㊺ 如此、則可爲爾天父之子、蓋天父使日照善者惡者、降雨於義者不義者 ㊻ 若爾祇愛愛爾者、有何賞耶、

稅吏不亦如是行乎 ㊼ 若爾僅問爾兄弟安、有何過於他人耶、異邦人(有原文古抄本作稅吏)不亦如是行乎 ㊽ 故爾當

純全、若爾在天父之純全焉

㊸ 또 네 이웃을 사랑하고 네 원수를 미워하라 하였다는 것을 너희가 들었으나 ㊹ 나는 너희에게 이르노니 너희 원수를 사

랑하며 너희를 박해하는 자를 위하여 기도하라 ㊺ 이같이 한즉 하늘에 계신 너희 아버지의 아들이 되리니 이는 하나님이

그 해를 악인과 선인에게 비추시며 비를 의로운 자와 불의한 자에게 내려주심이라 ㊻ 너희가 너희를 사랑하는 자를 사랑하

면 무슨 상이 있으리요 세리도 이같이 아니하느냐 ㊼ 또 너희가 너희 형제에게만 문안하면 남보다 더하는 것이 무엇이냐

이방인들도 이같이 아니하느냐 ㊽ 그러므로 하늘에 계신 너희 아버지의 온전하심과 같이 너희도 온전하라

第六章(제 6 장)

① 愼勿於人前施濟、故令人見、若然、則不獲爾天父之賞 ② 故施濟時、勿吹角於爾前、似僞善者、於會堂街衢所爲

求譽於人、我誠告爾、彼已得其賞 ③ 爾施濟時、勿使左手知右手所爲 ④ 如是則爾之施濟隱矣、爾父鑒觀於隱、將

顯以報爾(將顯以報爾有原文古抄本作將以報爾下同)

① 사람에게 보이려고 그들 앞에서 너희 의를 행하지 않도록 주의하라 그리하지 아니하면 하늘에 계신 너희 아버지께 상을 받지 못하느니라 ② 그러므로 구제할 때에 외식하는 자가 사람에게서 영광을 받으려고 회당과 거리에서 하는 것 같이 너희 앞에 나팔을 불지 말라 진실로 너희에게 이르노니 그들은 그들 상을 이미 받았느니라 ③ 너는 구제할 때에 오른손이 하는 것을 왼손이 모르게 하여 ④ 네 구제함을 은밀하게 하라 은밀한 중에 보시는 너의 아버지께서 갚으시리라

⑤爾祈禱時、勿似僞善者、喜立於會堂及街衢禱、故令人見、我誠告爾、彼已得其賞 ⑥爾祈禱時、當入密室、閉門祈禱爾在隱之父、爾父鑒觀於隱、將顯以報爾 ⑦且爾祈禱時、語勿反覆、如異邦人、彼以爲言多、必蒙聽允 ⑧爾勿效之、蓋未祈之先、爾所需者、爾父已知之 ⑨是以爾祈禱、當如是云、在天吾父、願爾名聖 ⑩爾國臨格、爾旨得成在地如在天焉 ⑪所需之糧、今日賜我 ⑫免我之債、如我亦免負我債者 ⑬勿使我遇試、惟拯我於惡(或作惟拯我於惡者)蓋國與權與榮、皆爾所有、至於世世、阿們(有原文古抄本自蓋國與權起至阿們止皆缺) ⑭爾免人過、爾在天之父、亦免爾過 ⑮爾不免人過、爾父亦不免爾過

⑤ 또 너희는 기도할 때에 외식하는 자와 같이 하지 말라 그들은 사람에게 보이려고 회당과 큰 거리 어귀에 서서 기도하기를 좋아하느니라 내가 진실로 너희에게 이르노니 그들은 자기 상을 이미 받았느니라 ⑥ 너는 기도할 때에 네 골방에 들어가 문을 닫고 은밀한 중에 계신 네 아버지께 기도하라 은밀한 중에 보시는 네 아버지께서 갚으시리라 ⑦ 또 기도할 때에 이방인과 같이 중언부언하지 말라 그들은 말을 많이 하여야 들으실 줄 생각하느니라 ⑧ 그러므로 그들을 본받지 말라 구하기 전에 너희에게 있어야 할 것을 하나님 너희 아버지께서 아시느니라 ⑨ 그러므로 너희는 이렇게 기도하라 하늘에 계신 우리 아버지여 이름이 거룩히 여김을 받으시오며 ⑩ 나라가 임하시오며 뜻이 하늘에서 이루어진 것 같이 땅에서도 이루어지이다 ⑪ 오늘 우리에게 일용할 양식을 주시옵고 ⑫ 우리가 우리에게 죄 지은 자를 사하여 준 것 같이 우리 죄를 사하여 주시옵고 ⑬ 우리를 시험에 들게 하지 마시옵고 다만 악에서 구하시옵소서(나라와 권세와 영광이 아버지께 영원히 있사옵나이다 아멘) ⑭ 너희가 사람의 잘못을 용서하면 너희 하늘 아버지께서도 너희 잘못을 용서하시려니와 ⑮ 너희가 사람의 잘못을 용서하지 아니하면 너희 아버지께서도 너희 잘못을 용서하지 아니하시리라

⑯爾禁食(禁食或作守齋下同)時、毋作憂容、似僞善者、彼變顏色、爲示人以己之禁食、我誠告爾、彼已得其賞 ⑰爾禁食時、當膏首洗面 ⑱如是則爾之禁食、不現於人、乃現於爾在隱之父、爾父鑒觀於隱、將顯以報爾

⑯금식할 때에 너희는 외식하는 자들과 같이 슬픈 기색을 보이려고 얼굴을 흉하게 하느니라 내가 진실로 너희에게 이르노니 그들은 자기 상을 이미 받았느니라 ⑰너는 금식할 때에 머리에 기름을 바르고 얼굴을 씻으라 ⑱이는 금식하는 것을 사람에게 보이지 않고 오직 은밀한 중에 계신 네 아버지께 보이게 하려 함이라 은밀한 중에 보시는 네 아버지께서 갚으시리라

⑲勿積財於地、 彼有蠹蝕朽壞、 有盜穿窬而竊 ⑳當積財於天、 彼無蠹蝕朽壞、 亦無盜穿窬而竊 ㉑蓋爾財所在、 爾心亦在焉 ㉒目乃身之燈、 目瞭則全身光 ㉓目耗則全身暗、 爾內之光若暗、 其暗何其大哉

⑲너희를 위하여 보물을 땅에 쌓아 두지 말라 거기는 좀과 동록이 해하며 도둑이 구멍을 뚫고 도둑질하느니라 ⑳오직 너희를 위하여 보물을 하늘에 쌓아 두라 거기는 좀이나 동록이 해하지 못하며 도둑이 구멍을 뚫지도 못하고 도둑질도 못하느니라 ㉑네 보물 있는 그 곳에는 네 마음도 있느니라 ㉒눈은 몸의 등불이니 그러므로 네 눈이 성하면 온 몸이 밝을 것이요 ㉓눈이 나쁘면 온 몸이 어두울 것이니 그러므로 네게 있는 빛이 어두우면 그 어둠이 얼마나 더하겠느냐

㉔一人不能事二主、 或惡此愛彼、 或重此輕彼、 爾曹不能事上帝、 又事瑪們(瑪們譯卽財利之義) ㉕故我告爾、 勿爲生命憂慮何以食、 何以飮、 勿爲身體憂慮何以衣、 生命不重於糧乎、 身體不重於衣乎 ㉖試觀空中之鳥、 不稼不穡、 不積於倉、 爾在天之父且養之、 爾不更貴於鳥乎 ㉗爾曹孰能以思慮延命一刻(延命一刻或作使身長一尺)乎 ㉘爾何爲衣服憂慮乎、 試觀野地之百合花、 如何而長、 不勞不紡 ㉙我告爾、 卽所羅門極榮華時、 其服飾不及此花之一 ㉚且夫野草、 今日尚存、 明日投爐、 上帝衣被之若此、 況爾小信者乎 ㉛故勿慮云、 何以食、 何以飮、 何以衣 ㉜此皆異邦人所求、 爾需此諸物、 爾在天之父、 已知之矣 ㉝爾當先求上帝之國與其義、 則此諸物、 必加於爾也 ㉞勿爲明日憂慮、 明日之事、 俟明日憂慮、 一日惟受一日之勞苦足矣

㉔한 사람이 두 주인을 섬기지 못할 것이니 혹 이를 미워하고 저를 사랑하거나 혹 이를 중히 여기고 저를 경히 여김이라 너희가 하나님과 재물을 겸하여 섬기지 못하느니라 ㉕그러므로 내가 너희에게 이르노니 목숨을 위하여 무엇을 먹을까 무엇을 마실까 몸을 위하여 무엇을 입을까 염려하지 말라 목숨이 음식보다 중하지 아니하며 몸이 의복보다 중하지 아니하냐

㉖공중의 새를 보라 심지도 않고 거두지도 않고 창고에 모아들이지도 아니하되 너희 하늘 아버지께서 기르시나니 너희는 이것들보다 귀하지 아니하냐 ㉗너희 중에 누가 염려함으로 그 키를 한 자라도 더 할 수 있겠느냐 ㉘또 너희가 어찌 의복을 위하여 염려하느냐 들의 백합화가 어떻게 자라는가 생각하여 보라 수고도 아니하고 길쌈도 아니하느니라 ㉙그러나 내가 너희에게 말하노니 솔로몬의 모든 영광으로도 입은 것이 이 꽃 하나만 같지 못하였느니라 ㉚오늘 있다가 내일 아궁이에 던져지는 들풀도 하나님이 이렇게 입히시거든 하물며 너희일까보냐 믿음이 작은 자들아 ㉛그러므로 염려하여 이르기를 무엇을 먹을까 무엇을 마실까 무엇을 입을까 하지 말라 ㉜이는 다 이방인들이 구하는 것이라 너희 하늘 아버지께서 이 모든 것이 너희에게 있어야 할 줄을 아시느니라 ㉝그런즉 너희는 먼저 그의 나라와 그의 의를 구하라 그리하면 이 모든 것을 너희에게 더하시리라 ㉞그러므로 내일 일을 위하여 염려하지 말라 내일 일은 내일 염려할 것이요 한 날의 괴로움은 그 날로 족하니라

第七章(제7장)

①勿議人、則不見議、爾議人如何、則見議亦若是 ②爾以何量量諸人、人亦以何量量諸爾 ③爾兄弟目中有草芥、爾見之、而己目中之梁木不自覺、何歟 ④爾目中有梁木、何以語爾兄弟曰、容我去爾目中之草芥乎 ⑤僞善者乎、先去己目中之梁木、然後可見以去爾兄弟目中之草芥 ⑥勿以聖物予犬、勿以珍珠投豕、恐其踐之、轉以噬爾

①비판을 받지 아니하려거든 비판하지 말라 ②너희의 비판으로 너희가 비판을 받을 것이요 너희의 헤아리는 그 헤아림으로 너희가 헤아림을 받을 것이니라 ③어찌하여 형제의 눈 속에 있는 티는 보고 네 눈 속에 있는 들보는 깨닫지 못하느냐 ④보라 네 눈 속에 들보가 있는데 어찌하여 형제에게 말하기를 나로 네 눈 속에 있는 티를 빼게 하라 하겠느냐 ⑤외식하는 자여 먼저 네 눈 속에서 들보를 빼어라 그 후에야 밝히 보고 형제의 눈 속에서 티를 빼리라 ⑥거룩한 것을 개에게 주지 말며 너희 진주를 돼지 앞에 던지지 말라 저희가 그것을 발로 밟고 돌이켜 너희를 찢어 상하게 할까 염려하라

⑦求則予爾、尋則遇之、叩門則爲爾啓之 ⑧蓋凡求者必得、尋者必遇、叩門者必爲之啓 ⑨爾曹中孰有子求餅而予

⑦구하라 그리하면 너희에게 주실 것이요 찾으라 그리하면 찾아낼 것이요 문을 두드리라 그리하면 너희에게 열릴 것이니 ⑧구하는 이마다 받을 것이요 찾는 이는 찾아낼 것이요 두드리는 이에게는 열릴 것이니라 ⑨너희 중에 누가 아들이 떡을 달라 하는데

之石乎 ⑩求魚而予之蛇乎 ⑪爾曹雖不善、尙知以善物予爾子、況爾在天之父、不以善物賜求之者乎 ⑫是以爾欲人

如何施諸己、亦必如何施諸人、此乃律法及先知之大旨

⑦구하라 그러면 너희에게 주실 것이요 찾으라 그러면 찾을 것이요 문을 두드리라 그러면 너희에게 열릴 것이니 ⑧구하는 이마다 얻을 것이요 찾는 이가 찾을 것이요 두드리는 이에게 열릴 것이니라 ⑨너희 중에 누가 아들이 떡을 달라 하면 돌을 주며 ⑩생선을 달라 하면 뱀을 줄 사람이 있겠느냐 ⑪너희가 악한 자라도 좋은 것으로 자식에게 줄줄 알거든 하물며 하늘에 계신 너희 아버지께서 구하는 자에게 좋은 것으로 주시지 않겠느냐 ⑫그러므로 무엇이든지 남에게 대접을 받고자 하는 대로 너희도 남을 대접하라 이것이 율법이요 선지자니라

⑬爾曹當進窄門、蓋引至淪亡、其門濶、其路寬、入之者多 ⑭引至永生、其門窄、其路狹、得之者少

⑬좁은 문으로 들어가라 멸망으로 인도하는 문은 크고 그 길이 넓어 그리로 들어가는 자가 많고 ⑭생명으로 인도하는 문은 좁고 길이 협착하여 찾는 이가 적음이니라

⑮謹防僞先知 其就爾、外似羊、內實豺狼 ⑯觀其果、卽可識之、荊棘中豈摘葡萄乎、蒺藜中豈採無花果乎 ⑰凡善樹結善果、惡樹結惡果 ⑱善樹不能結惡果、惡樹不能結善果 ⑲凡樹不結善果、卽斫之投火 ⑳是以因其果而識之

⑮거짓 선지자들을 삼가라 양의 옷을 입고 너희에게 나아오나 속에는 노략질하는 이리라 ⑯그의 열매로 그들을 알지니 가시나무에서 포도를 또는 엉겅퀴에서 무화과를 따겠느냐 ⑰이와 같이 좋은 나무마다 아름다운 열매를 맺고 못된 나무가 나쁜 열매를 맺나니 ⑱좋은 나무가 나쁜 열매를 맺을 수 없고 못된 나무가 아름다운 열매를 맺을 수 없느니라 ⑲아름다운 열매를 맺지 아니하는 나무마다 찍혀 불에 던지우느니라 ⑳이러므로 그의 열매로 그들을 알리라

㉑凡稱我曰、主也、主也者、未必盡得入天國、惟遵我天父之旨者、方得入焉 ㉒彼日將有多人語我云、主乎、主乎、我非託爾名傳教、託爾名逐魔、託爾名廣行異能乎 ㉓時我則明告之曰、我未嘗識爾曹、爾衆作惡者、可離我而去

㉔故凡聞我此言而行之者、我譬之智人、建屋於磐上 ㉕雨降、河溢、風吹、撞其屋而不傾頹、因基在磐上也 ㉖凡聞
我此言而不行者、譬之愚人、建屋於沙上 ㉗降雨、河溢、風吹、撞其屋而傾頹、其傾頹者大矣 ㉘耶穌言竟、衆奇其
訓 ㉙因其敎人若有權者 不同經士也(有原文抄本作不同經士及法利賽人)

㉑나더러 주여 주여 하는 자마다 천국에 다 들어갈 것이 아니요 다만 하늘에 계신 내 아버지의 뜻대로 행하는 자라야 들어
가리라 ㉒그 날에 많은 사람이 나더러 이르되 주여 주여 우리가 주의 이름으로 선지자 노릇하며 주의 이름으로 귀신을 쫓
아내며 주의 이름으로 많은 권능을 행치 아니하였나이까 하리니 ㉓그 때에 내가 저희에게 밝히 말하되 내가 너희를 도무
지 알지 못하니 불법을 행하는 자들아 내게서 떠나가라 하리라 ㉔그러므로 누구든지 나의 이 말을 듣고 행하는 자는 그 집
을 반석 위에 지은 지혜로운 사람 같으리니 ㉕비가 내리고 창수가 나고 바람이 불어 그 집에 부딪히되 무너지지 아니하나
니 이는 주초를 반석 위에 놓은 연고요 ㉖나의 이 말을 듣고 행치 아니하는 자는 그 집을 모래 위에 지은 어리석은 사람 같
으리니 ㉗비가 내리고 창수가 나고 바람이 불어 그 집에 부딪히매 무너져 그 무너짐이 심하니라 ㉘예수께서 이 말씀을 마
치시매 무리들이 그 가르치심에 놀래니 ㉙이는 그 가르치시는 것이 권세 있는 자와 같고 저희 서기관들과 같지 아니함일
러라

① 耶穌見羣衆 遂登山 旣坐 門徒就焉 ② 乃啓口訓之曰 ③ 虛

야소견군중 수등산 기좌 문도취언 내계구훈지왈 허

耶穌見羣衆遂登

山旣坐門徒就焉

乃啓口訓之曰虛

마태복음 제 5 장
① 예수께서 무리를 보시고 산에 올라가 앉으시니 제자들이 나아온지라 ② 입을 열어 가르쳐 가라사대

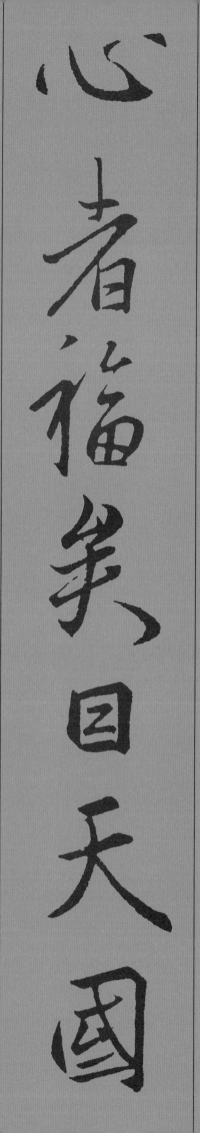

심자(허심자원문작빈어심자) 복의 인천국내기국야

心者(虛心者原文作貧於心者)福矣

因天國乃其國也

④ 애통자복의 인기장수위

④哀慟者福矣 因其將受慰

③ 심령이 가난한 자는 복이 있나니 천국이 저희 것임이요
④ 애통하는 자가 복이 있나니 저희가 위로를 받을 것임이요

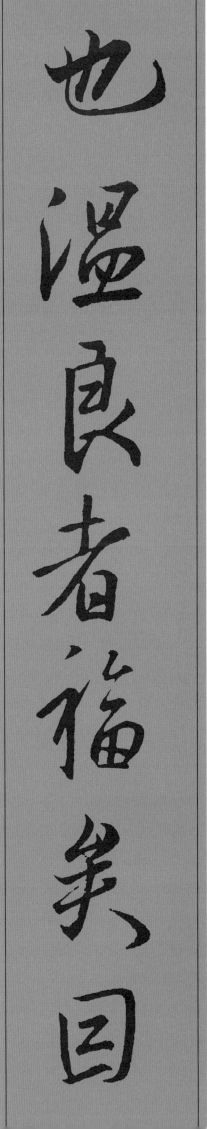

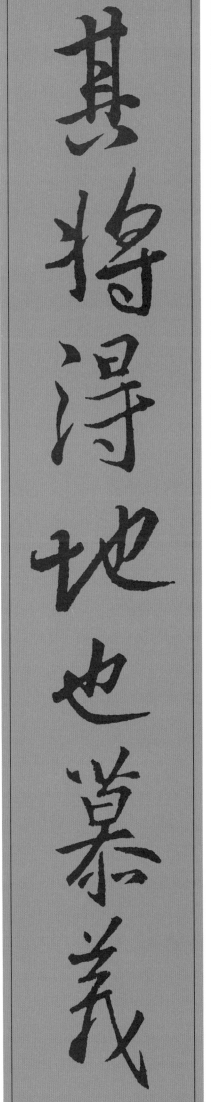

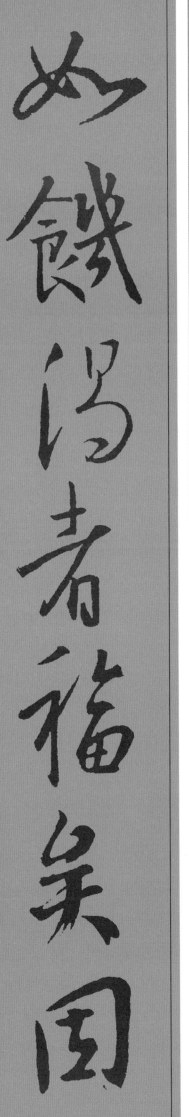

야　온량자복의　인기장득지야
也
⑤溫良者福矣
　因其將得地也
모의여기갈자복의　인
⑥慕義如饑渴者福矣　因

⑤온유한 자는 복이 있나니 저희가 땅을 기업으로 받을 것임이요 ⑥의에 주리고 목마른 자는 복이 있나니

19

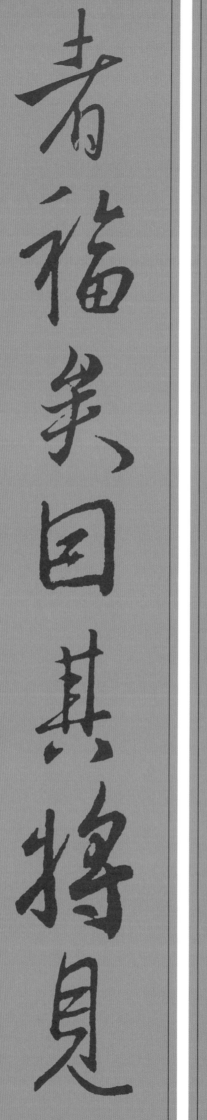
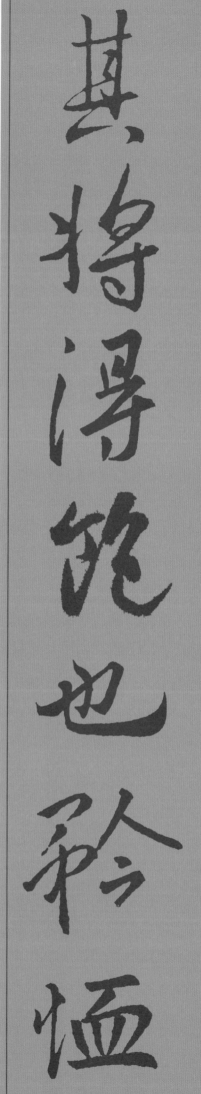

其將得飽也 기장득포야 그 흫이 여기는 자는 복이
⑦ 矜恤者福矣 인 긍휼이 여김을 받을 것임이요
因其將見矜恤也 청심자복
⑧ 清心者福

20

저희가 배부를 것임이요 ⑦ 긍휼이 여기는 자는 복이 있나니 저희가 긍휼이 여김을 받을 것임이요 ⑧ 마음이 청결한 자는 복이 있나니

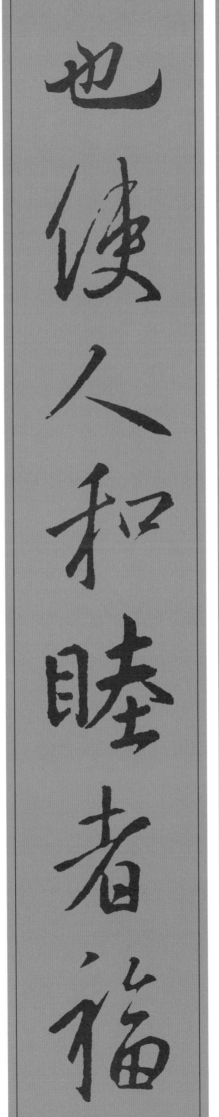

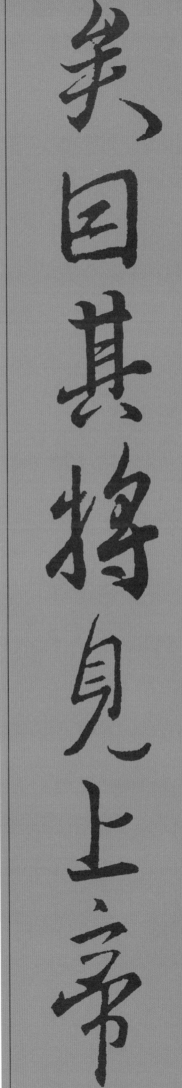

저희가 하나님을 볼 것임이요 ⑨ 화평케 하는 자는 복이 있나니 저희가

의 인기장견상제야　사인화목자복의 인기장칭위상

矣
因其將見上帝也
⑨ 使人和睦者福矣　因其將稱爲上

제지자야
帝之子也
⑩
위의이피군축자복의
爲義而被窘逐者福矣
인천국내기국야
因天國乃其國也
⑪
인
人

22

하나님의 아들이라 일컬음을 받을 것임이요 ⑩ 의를 위하여 핍박을 받은 자는 복이 있나니 천국이 저희 것임이라

帝之子也爲而報

被窘逐者福矣因

天國乃其國也天人

위아이후리이 군축이 조제악언 비방이 칙이복의 당
爲我而詬詈爾
窘逐爾
造諸惡言
誹謗爾
則爾福矣
⑫當

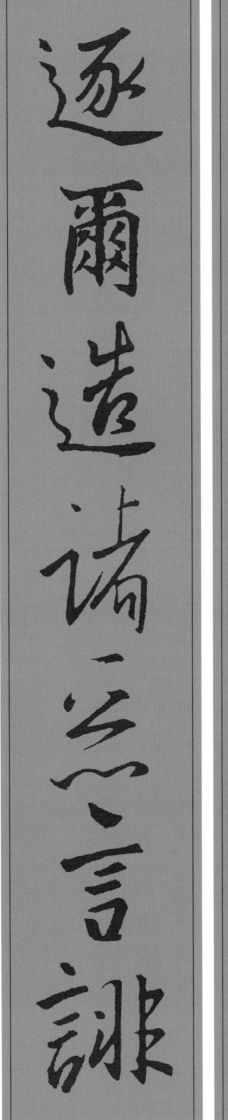

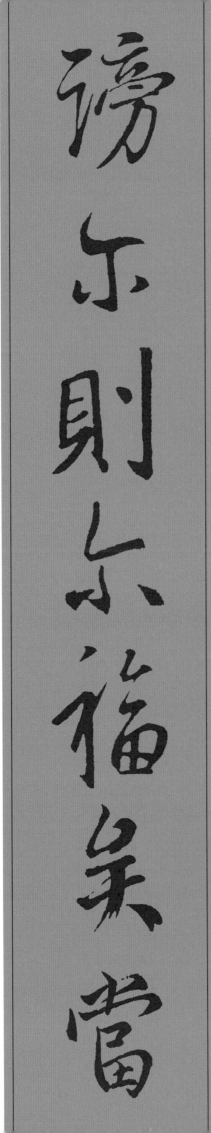

⑪ 나를 인하여 너희를 욕하고 핍박하고 거짓으로 너희를 거스려 모든 악한 말을 할 때에는 너희에게 복이 있나니

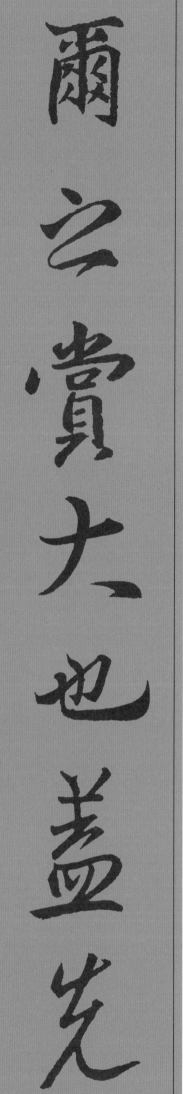
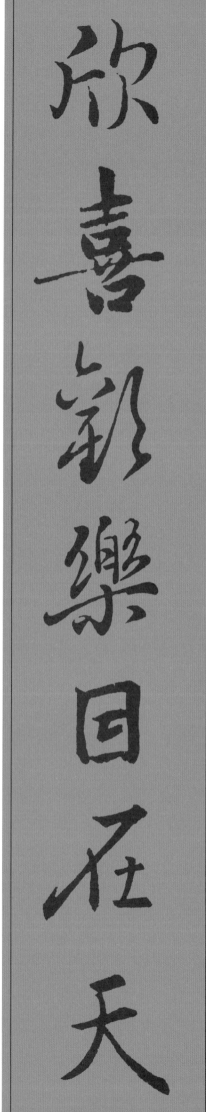

欣喜歡樂　因在天爾之賞大也　蓋先爾諸先知　人亦曾

흔희환락 인재천이지상대야 개선이제선지 인역증

欣喜歡樂
因在天爾之賞大也
蓋先爾諸先知
人亦曾

24

⑫
기뻐하고 즐거워하라 하늘에서 너희의 상이 큼이라 너희 전에 있던 선지자들을

甚 礆 何 以 復 之 後

乃 地 之 鹽 鹽 若 失

如 是 窘 逐 之 也 尔

25

필 무 용 유 기 어 외 위 인 소 천 이 이 내 세 지 광 성 건 재 산

必無用 惟棄於外 爲人所踐耳
⑭爾乃世之光 城建在山

世之光城建在山

爲人所踐耳爲

無用惟棄於外

아무 쓸데 없어 다만 밖에 버리워 사람에게 밟힐 뿐이니라 ⑭너희는 세상의 빛이라 산 위에 있는 동네가

불능은장 인연등 불치두하 내치등대상 즉조범재실

不能隱藏
⑮人燃燈
不置斗下
乃置燈臺上
則照凡在室

不能隱藏人燃燈

不置斗下乃置燈

臺上則照凡在臺

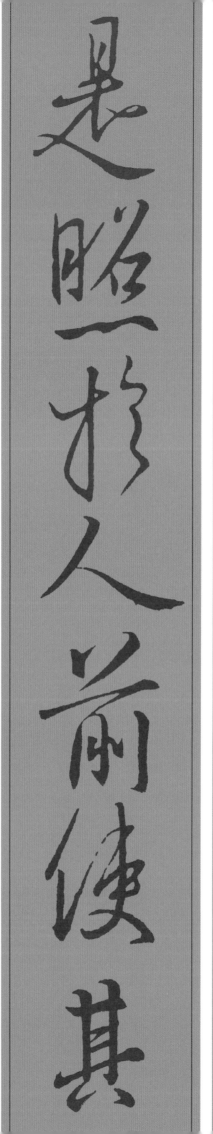
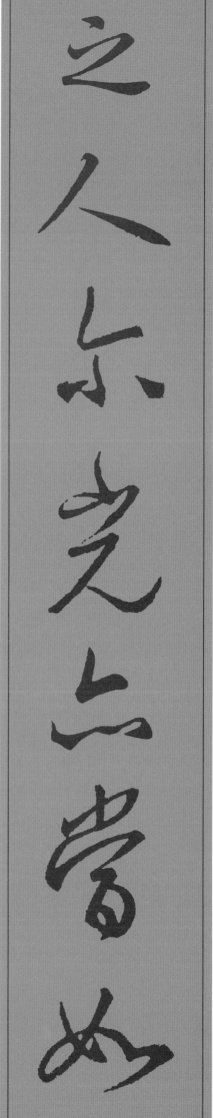

之人
⑯爾光亦當如是照於人前 使其見爾之善行 而歸

지인 이광역당여시조어인전 사기견이지선행 이귀

⑯ 이같이 너희 빛을 사람 앞에 비취게 하여 저희로 너희 착한 행실을 보고

28

榮於爾在天之父
영어이재천지부

⑰勿思我來廢律法及先知
物사아래폐율법급선지
我來非欲
아래비욕

榮於尒在天之

勿思我來廢律法

及先知我來非欲

페하러 온 것이 아니요 완전케 하려 함이로라 ⑱ 진실로 너희에게 이르노니 천지가 없어지기 전에는 율법의 일점 일획이라도

律法之一點一畫

誠告尔天地未廢

廢之乃欲成之我

不能廢　皆必成焉
⑲故毀此誠至微之一　又以是教人者

불능폐　개필성언
고휘차계지미지일　우이시교인자
不能廢　皆必成焉
⑲故毀此誠至微之一　又以是教人者

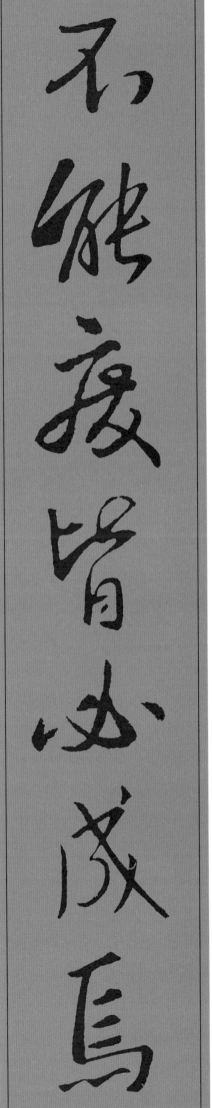

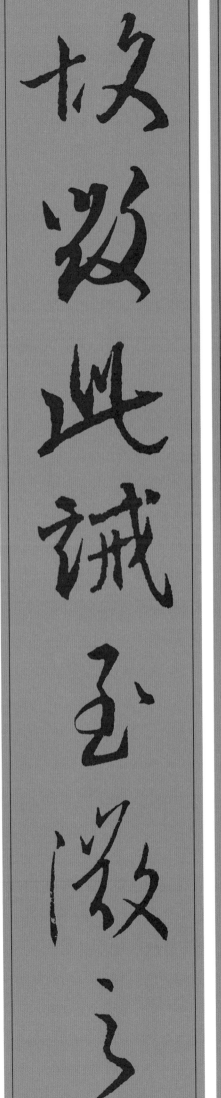

반드시 없어지지 아니하고 다 이루리라
⑲그러므로 누구든지 이 계명 중에 지극히 작은 것 하나라도 버리고 또 그같이 사람을 가르치는 자는

천국에서 지극히 작다. 일컬음을 받을 것이요. 누구든지 이를 행하며 가르치는 자는 천국에서

必稱爲大也我告

爾尒之我若非勝

擬經士及法利賽

인 지 의 단 불 능 입 천 국
人之義
斷不能入天國
㉑ 이 문 유 유 고 인 지 언 왈　물 살 인
爾聞有諭古人之言曰　勿殺人

34

더 낮지 못하면 결단코 천국에 들어가지 못하리라 ㉑ 옛 사람에게 말한바 살인치말라

人之義斷不能入

天國爾聞有諭者

人言曰勿殺人

殺人者當被審判

惟我告尔無故

兄弟者當被審

심판을 받게 되고

누구든지 살인하면 심판을 받게 되리라 하였다는 것을 너희가 들었으나 ㉒ 나는 너희에게 이르노니 형제에게 노하는 자마다

判罵兄弟爲鄙夫

者當解於公堂罵

兄弟爲愚妄者當

형제를 대하여 나가라 하는 자는 공회에 잡히게 되고 미련한 놈이라 하는 자는

지옥 불에 들어가게 되리라 ㉓그러므로 예물을 제단에 드리다가 거기서네

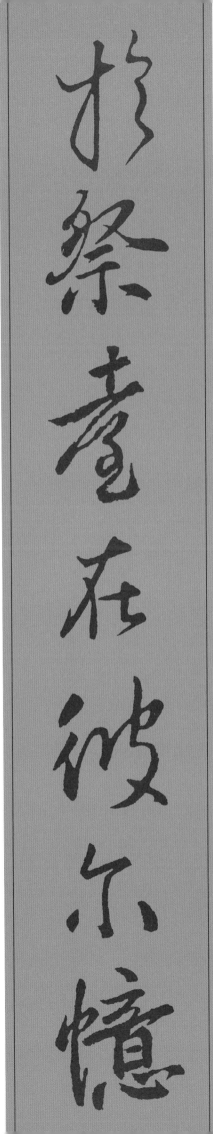

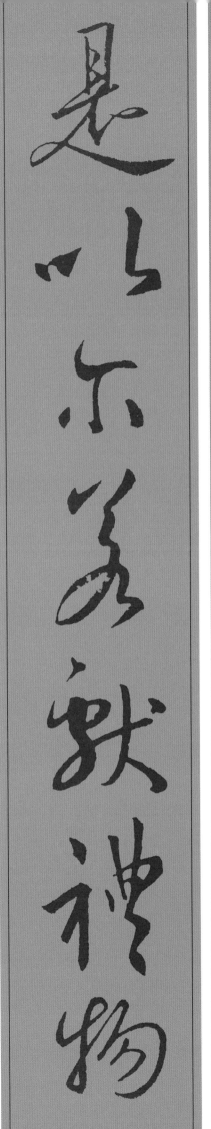

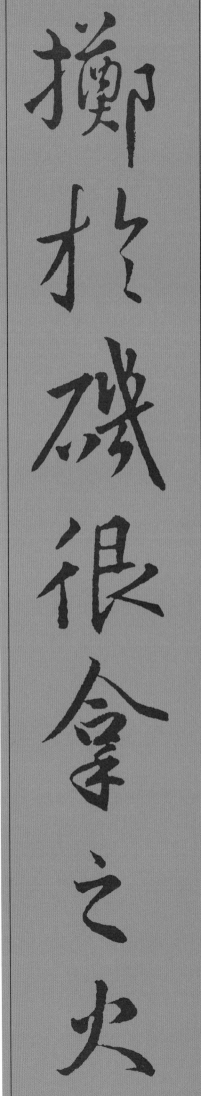

척어기흔나(기흔나 즉 생전 작악 자 사후 수형 처 유역 지옥 하 동)지화
擲於磯很拿(磯很拿卽生前作惡者死後受刑處有譯地獄下同)之火

㉓ 시 이 이 약 헌 예 물 어 제 대　　재 피 이 억
是以尔若獻禮物於祭臺　在彼尔憶

획 죄 이 형제

獲罪爾兄弟

㉔ 즉 류 예 물 어 대전 선 왕 여 형제 부 화 연 후

則留禮物於臺前

先往與兄弟復和 然後

38

형제에게 원망들을 만한 일이 있는줄 생각나거든 ㉔ 예물을 제단 앞에 두고 먼저 가서 형제와 화목하고 그 후에 와서

興兄弟復和 然後

禮物於臺前先往禮

獲罪尔兄弟 則當

可來獻爾禮物
㉕
有訟爾者
猶偕爾於途間
亟當與之脩

가래헌이예물
유송이자
유해이어도간
극당여지수

예물을 드리라 ㉕ 너를 송사하는 자와 함께 길에 있을 때에 급히 사화하라

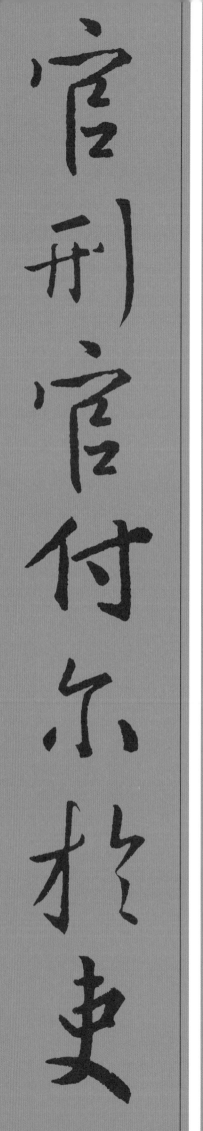
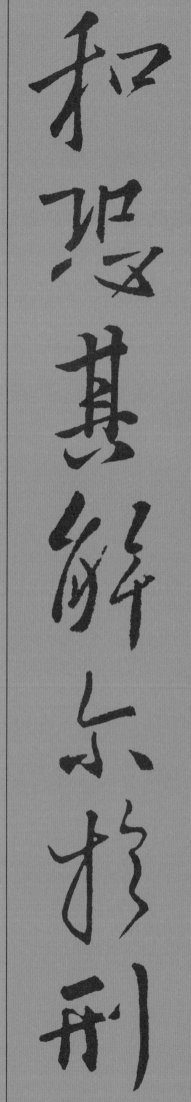

화 공기 해이어형관 형관부이어리 이투어옥 아성고
和
恐其解爾於刑官 刑官付爾於吏 而投於獄 ㉖ 我誠告
40

그 송사하는 자가 너를 재판관에게 내어주고 재판관이 관예에게 내어주어 옥에 가둘까 염려하라 ㉖ 진실로 네게 이르노니

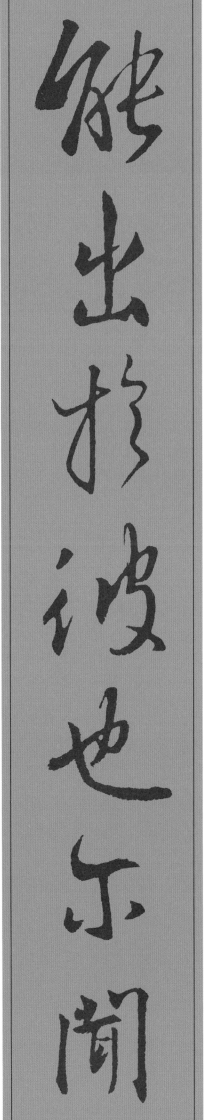

爾毫釐未償 斷不能出於彼也

이 호리미상 단불능출어피야

爾聞有諭告人之言曰

이문유유고인지언왈

㉗ 爾聞有諭告人之言曰

네가 호리라도 남김이 없이 다 갚기 전에는 결단코 거기서 나오지 못하리라 ㉗ 또 간음치 말라 하였다는 것을 너희가 들었으나

41

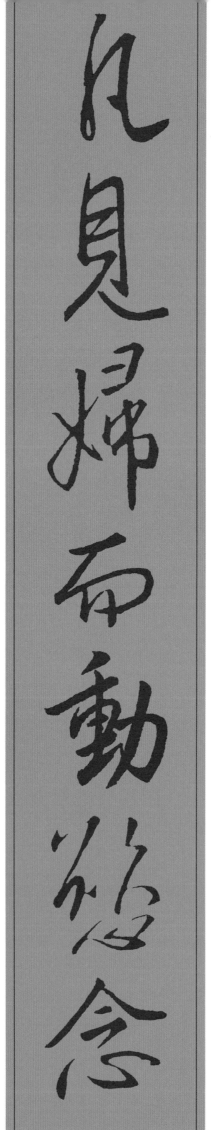

者則心已姦姦淫矣
凡見婦而動慾念
勿姦淫惟我告爾

㉘ 나는 너희에게 이르노니 여자를 보고 음욕을 품는 자마다 마음에 이미 간음하였느니라

若右目陷爾於罪
則抉而棄之
寧失百體之一 毋使全

약 우목함이어죄 즉결이기지 녕실백체지일 무사전
若右目陷爾於罪
則抉而棄之
寧失百體之一 毋使全

㉙ 만일 네 오른눈이 너로 실족케 하거든 빼어 내버리라 네 백체 중 하나가 없어지고 온

身投於磯很拿

身
投
於
磯
很
拿
若

右
手
陷
爾
於
罪
則

斷
而
棄
之
寧
失
百

신투어기흔나　약우수함이어죄　즉단이기지　녕실백
身投於磯很拿
㉚若右手陷爾於罪　則斷而棄之　寧失百

몸이 지옥에 던지우지 않는 것이 유익하며 ㉚또한 만일에 네 오른손이 너로 실족케 하거든 찍어 내버리라 네 백체 중 하나가 없어지고

44

온몸이 지옥에 던지우지 않는 것이 유익하니라 ㉛또 일렀으되 누구든지 아내를 버리거든

體
之
一
毋
使
全
身

投
於
磯
很
拏
又
授

言
云
若
人
出
妻
當

45

以離書予之
㉜惟我告爾 유아고이
若非爲淫故而出妻 약비위음고이출처 시사지행
是使之行

이혼 증서를 줄것이라 하였으나 ㉜ 나는 너희에게 이르노니 누구든지 음행한 연고 없이 아내를 버리면 이는 저로 간음하게 함이요

음 범취피출지부자 즉범간야 이문유유고인지언왈

淫
凡娶被出之婦者 則犯姦也
㉝爾聞有諭古人之言曰

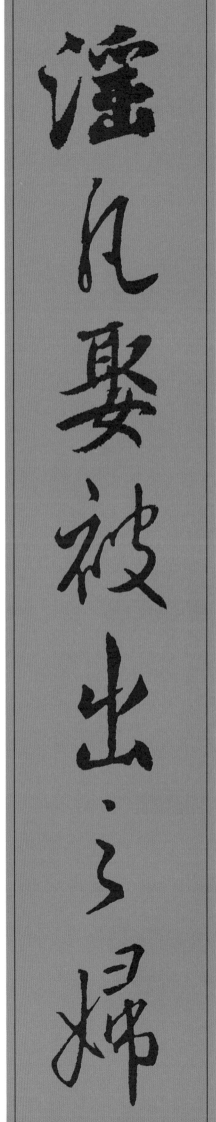

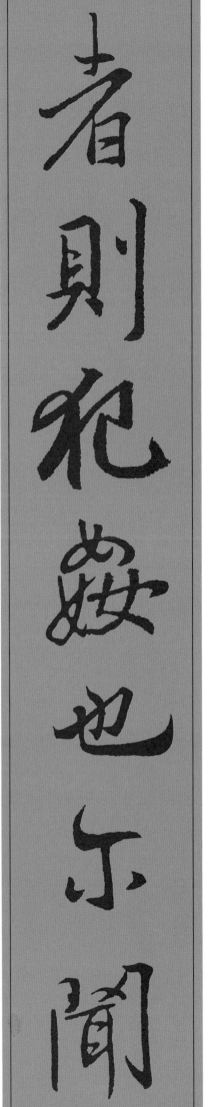

또 누구든지 버린 여자에게 장가 드는 자도 간음함이니라 ㉝ 또 옛사람에게 말한바

헛 맹세를 하지 말고 네 맹세한 것을 주께 지키라 하였다는 것을 너희가 들었으나 ㉞ 나는 너희에게 이르노니 도무지 맹세하지 말지니

勿妄誓 所誓者 當爲主而守之 惟我告爾 槪勿誓 勿指

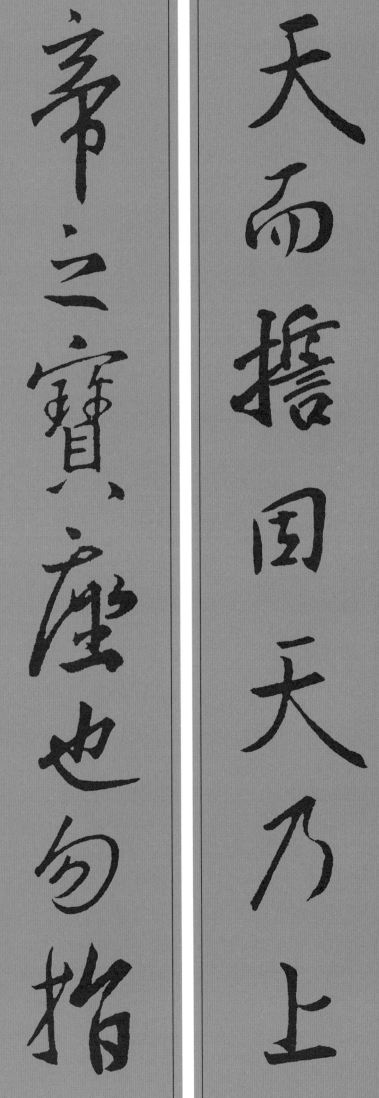

天이서 인천내상제지보좌야
天而誓 因天乃上帝之寶座也 물지지이서 인지내상
㉟勿指地而誓 因地乃上

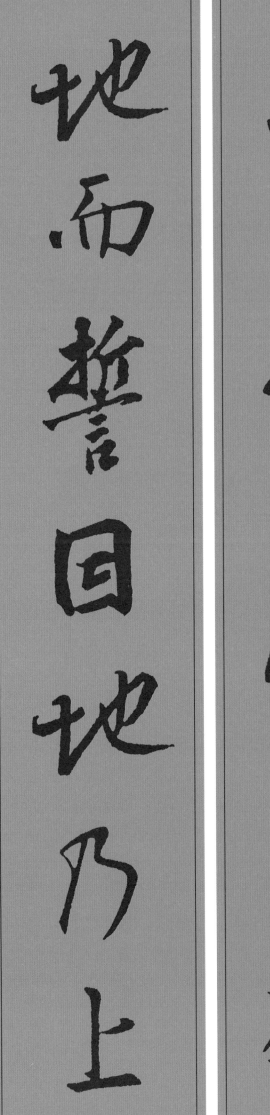

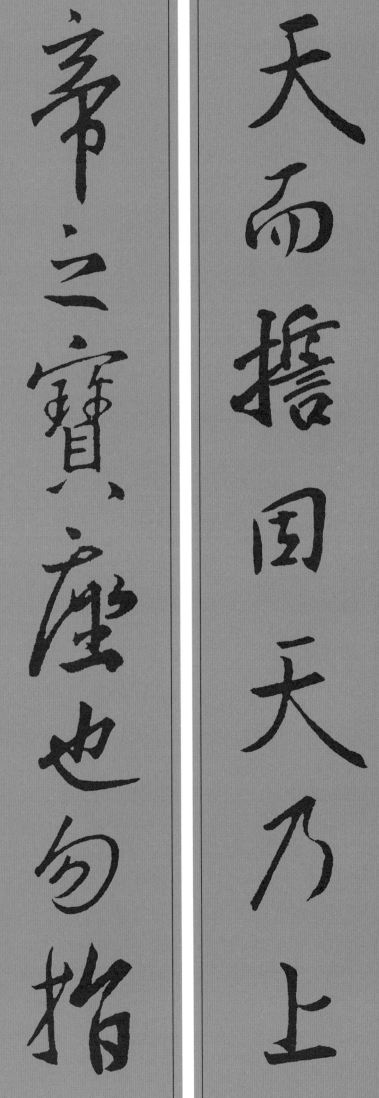

하늘로도 말라 이는 하나님의 보좌임이요 ㉟ 땅으로도 말라 이는

제지족등야　물지야로살냉이서　인야로살냉내대군

帝之足凳也
勿指耶路撒冷而誓　因耶路撒冷乃大君

帝之足凳也勿指

耶路撒冷而誓

耶路撒冷乃大君

하나님의 발등상임이요 예루살렘으로도 말라 이는 큰 임금의

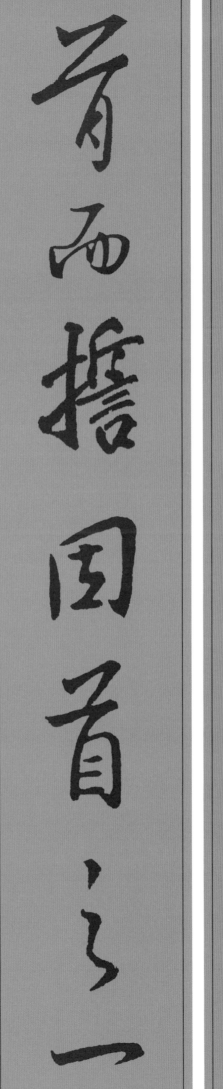

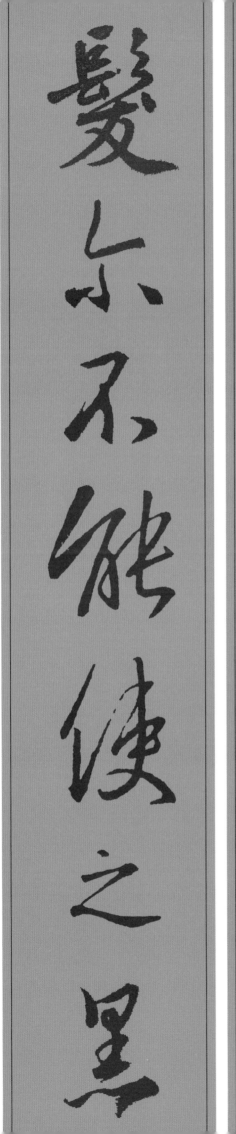

白也
백야
유이지언 당시시부부 과차즉유악(악혹작악자)이출야 이문

白也
㊲ 惟爾之言 當是是否否
過此則由惡(惡或作惡者)而出也
㊳ 爾聞

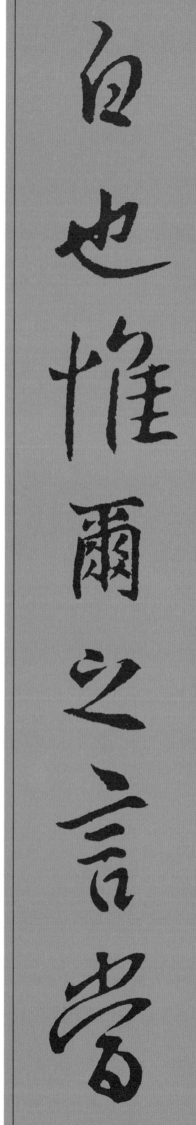

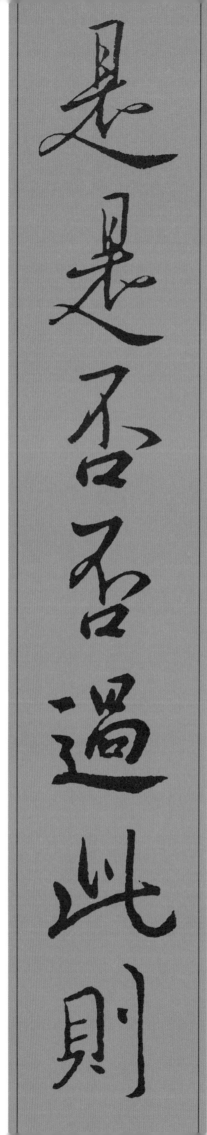

㊲ 오직 너희 말은 옳다 옳다 · 아니라 아니라 하라 이에서 지나는 것은 악으로 좇아 나느니라

有言云
目償目
齒償齒
㊴惟我告爾
勿禦惡
有人批爾右

言云目償目齒

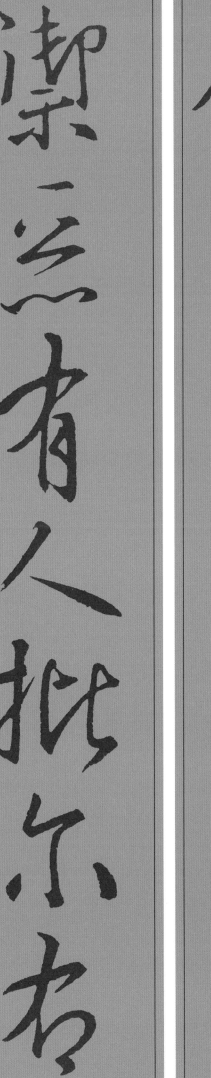

償齒惟我告爾

潔無者人批尔束

頰則轉左頰向之

有人訟尒欲取尒

裏衣則幷外服聽

치거든 왼편도 돌려 대며 ㊵ 또 너를 송사하여 속옷을 가지고자 하는 자에게 겉옷까지도 가지게 하며

협 칙 전 좌 협 향 지
頰
則轉左頰向之
유 인 송 이　욕 취 이 리 의　즉 병 외 복 청
㊵有人訟尒
　欲取尒裏衣
　則幷外服聽

54

其取之
기취지

유인강이행일리

즉해지행이리

其取之

㊶有人强爾行一里　則偕之行二里

구어이자여

㊷求於爾者予

其取之者人强其

行一里則偕之行

二里求於尒者予

㊶또 누구든지 너로 억지로 오리를 가게 하거든 그 사람과 십리를 동행하고

㊷네게 구하는 자에게

55

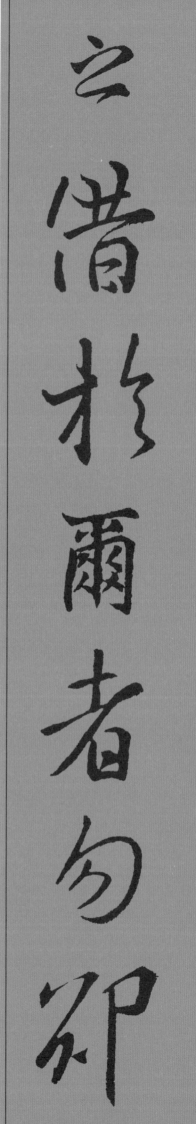

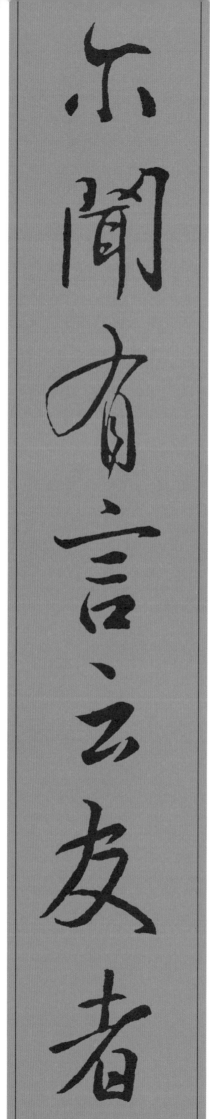

주며 네게 꾸고자 하는 자에게 거절하지 말라 ㊸ 또 네 이웃을 사랑하고 네 원수를 미워하라 하였다는 것을 너희가 들었으나

之 지 借於爾者勿卻 차어이자물각 ㊸ 爾聞有言云 이문유언운 友者愛之 우자애지 敵者憾之 적자감지 ㊹ 惟 유

我語爾 아어이
敵爾者愛之 적이자애지
詛爾者祝之 저이자축지
憾爾者善待之 감이자선대지
毀謗 훼방

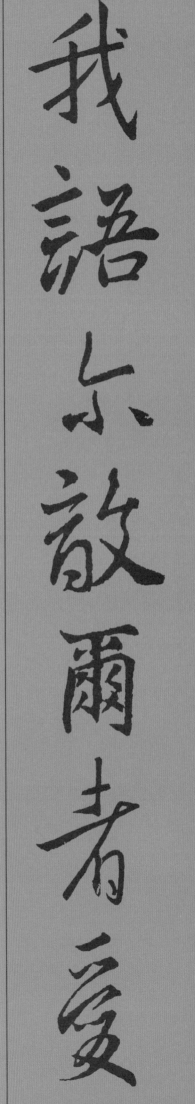

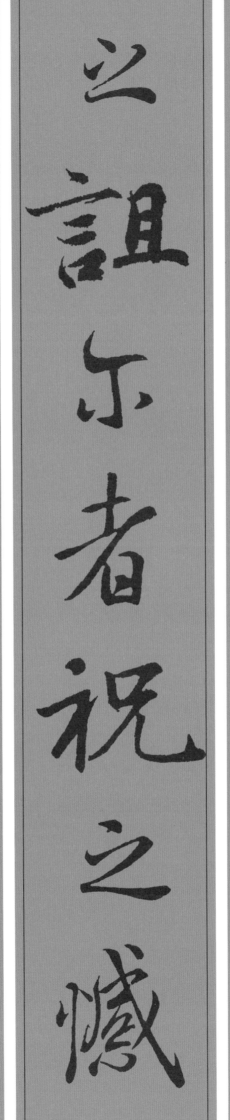

44
나는 너희에게 이르노니 너희 원수를 사랑하며 너희를 핍박하는

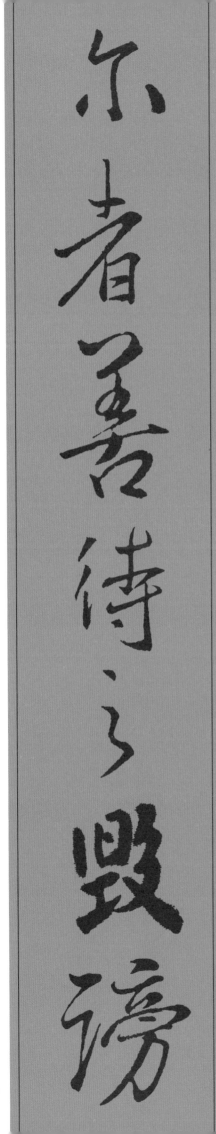

爾
窘逐爾者
為之祈禱
㊺ 如此
則可爲爾天父之子 蓋天

이 군축이자 위지기도
여차 즉 가위이천부지자 개천

尔 窘 逐 爾 者 爲 之

祈 禱 如 此 則 可 爲

尔 天 父 之 子 蓋 天

父使日照善者惡者　降雨於義者不義者　㊻若爾祇愛愛

부사일조선자악자　강우어의자불의자　약이지애애

하나님이 그 해를 악인과 선인에게 비취게 하시며 비를 의로운 자와 불의한 자에게 내리우심이니라 ㊻ 너희가 너희를 사랑하는 자를 사랑하면

爾者 有何賞耶
稅吏不亦如是行乎
⑰
若爾僅問爾兄弟

爾者有何賞稅

吏不亦如是行事

若尔僅問爾兄弟

安
有何過於他人耶
異邦人(有原文古抄本作稅吏)不亦如是行乎 ㊽
故爾當純

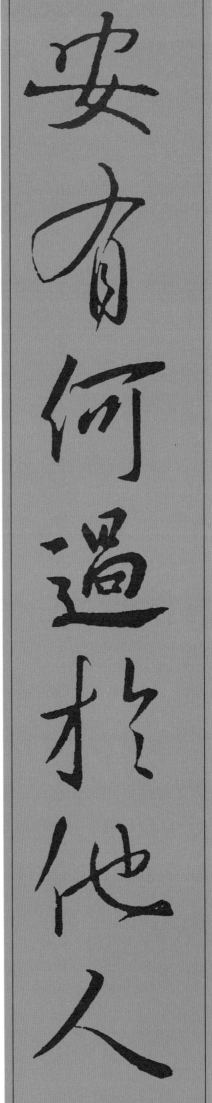

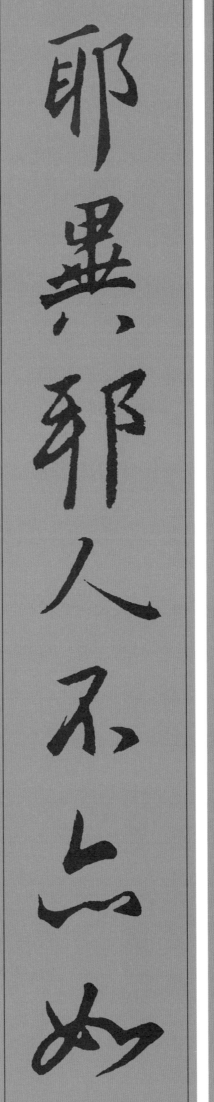

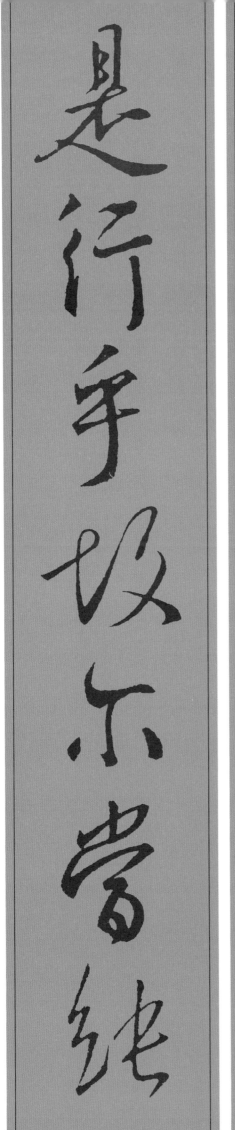

남보다 더 하는 것이 무엇이냐 이방인들도 이같이 아니하느냐 ㊽ 그러므로

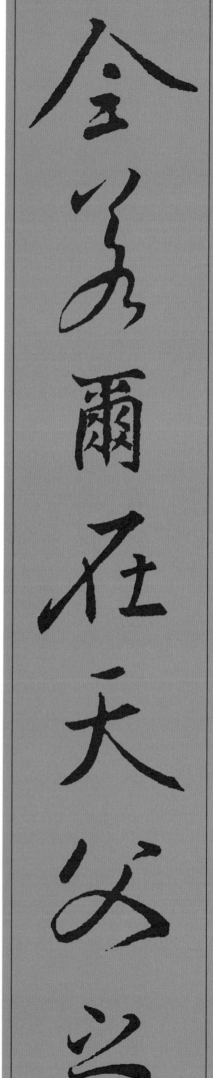

하늘에 계신 너희 아버지의 온전하심과 같이 너희도 온전하라

第六章 ① 愼勿於人前施濟　故令人見　若然　則不獲爾天父之賞

愼勿於人前施濟

故令人見

若然則不獲爾天父之賞

제 6 장 ① 사람에게 보이려고 그들 앞에서 너희 의를 행치 않도록 주의하라 그렇지 아니하면 하늘에 계신 너희 아버지께

상을 얻지 못하느니라

63

② 그러므로 구제할 때에 의식하는 자가 사람에게 영광을 얻으려고 회당과 거리에서 하는 것 같이

故施濟時勿吹

於爾前似僞善者

於會堂街衢所爲

求譽於人我誠告

爾已得其賞爾

施濟時勿使左手

너희 앞에 나팔을 불지 말라 진실로 너희에게 이르노니 저희는 자기 상을 이미 받았느니라 ③ 너는 구제할 때에

65

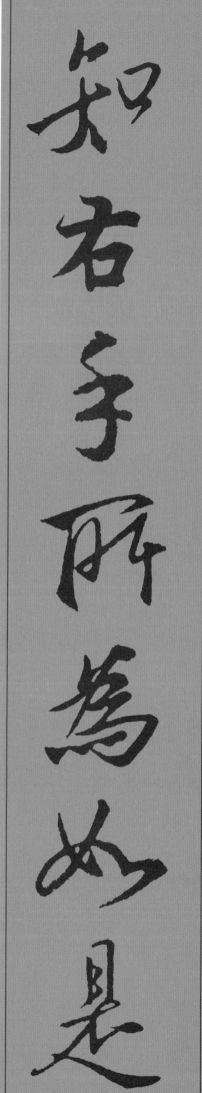
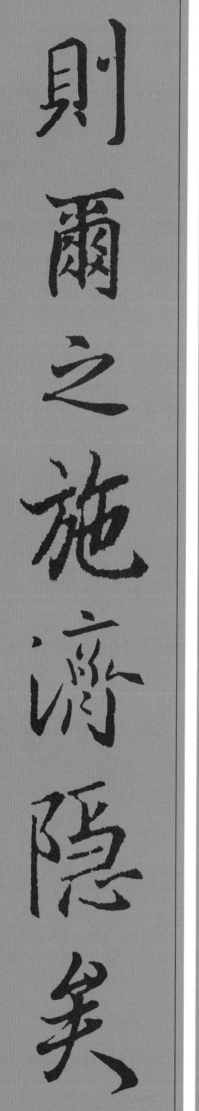

知右手所爲 (지우수소위 여시즉이지시제은의 이부감관어은 장)

④ 如是則爾之施濟隱矣

爾父鑒觀於隱 將

오른손의 하는 것을 왼손이 모르게 하여 ④ 네 구제함이 은밀하게 하라 은밀한 중에 보시는 너의 아버지가

顯以報爾(將顯以報爾有原文古抄本作將以報爾下同) ⑤ 爾祈禱時 勿似僞善者 喜立於會堂及街衢

顯以報爾祈禱

時勿似僞善者喜

立於會堂及街衢

갚으시리라 ⑤ 또 너희가 기도할 때에 외식하는 자와 같이 되지 말라 저희는 사람에게 보이려고 회당과 큰 거리 어귀에 서서

而祈禱　故令人見　我誠告爾　彼已得其賞
⑥　爾祈禱時　當入密

宗祈禱時當入密

誠告爾彼已得其賞

而祈禱故令人見我

而祈禱　이기도 고령인견 아성고이 피이득기상
故令人見
我誠告爾　彼已得其賞
⑥　爾祈禱時 이기도시 당입밀
當入密

기도하기를 좋아하느니라 내가 진실로 너희에게 이르노니 저희는 자기 상을 이미 받았느니라 ⑥ 너는 기도할 때에

실 폐문기도이재은지부　이부감관어은　장현이보이

室
閉門祈禱爾在隱之父
爾父鑒觀於隱
將顯以報爾

室閉門祈禱尔在

隱之父父鑒觀

於隱將顯以報尔

네 골방에 들어가 문을 닫고 은밀한 중에 계신 네 아버지께 기도하라 은밀한 중에 보시는 네 아버지께서 갚으시리라

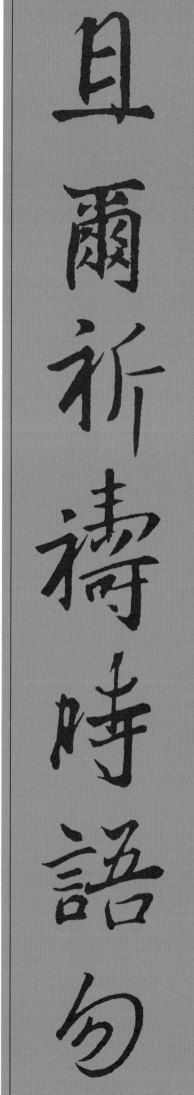

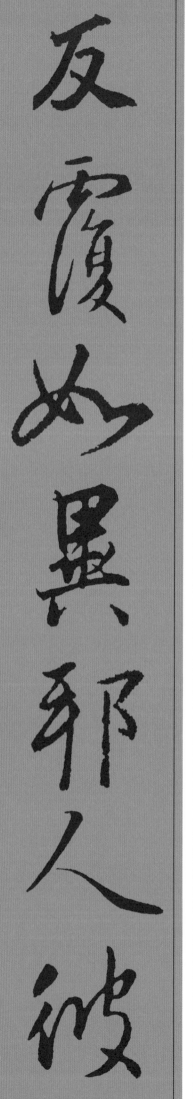

且爾祈禱時語勿

反覆如異邦人彼

爲言多必蒙聽

⑦ 또 기도할 때에 이방인과 같이 중언부언하지 말라 저희는 말을 많이 하여야 들으실줄 생각하느니라

允 이물효지 개미기지선 이소수자 이부이지지 시이
爾 윤
勿 이
效 물
之 효
蓋 지
未 개
祈 미
之 기
先 지
爾 선
所 이
需 소
者 수
爾 자
父 이
已 부
知 이
之 지
⑨ 지
是 시
以 이

允
爾
勿
效
之
蓋
爾

祈
之
先
爾
所
需
者

爾
父
已
知
之
是
以

⑧그러므로 저희를 본받지 말라 구하기 전에 너희에게 있어야 할 것을 하나님 너희 아버지께서 아시느니라

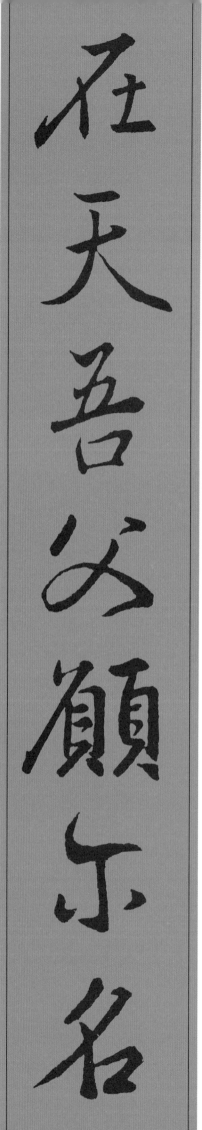

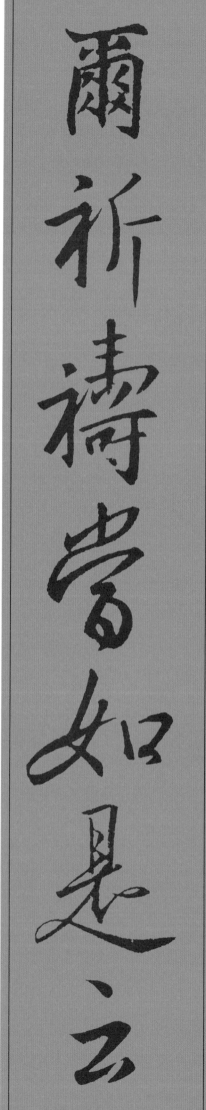

爾祈禱 이기도 당여시운 재천오부 원이명성 이국임격 이지

當如是云 在天吾父 願爾名聖

⑩爾國臨格 爾旨

⑨그러므로 너희는 이렇게 기도하라 하늘에 계신 우리 아버지여 이름이 거룩히 여김을 받으시오며 ⑩나라이 임하옵시며 뜻이

하늘에서 이룬 것 같이 땅에서도 이루어지이다
⑪오늘날 우리에게 일용할 양식을 주옵시고
⑫우리가 우리에게 죄지은 자를 사하여 준것 같이

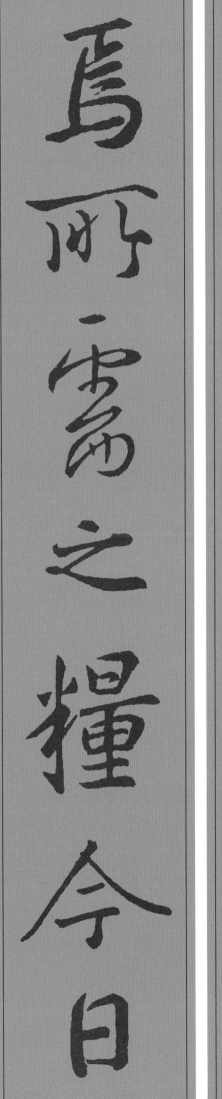
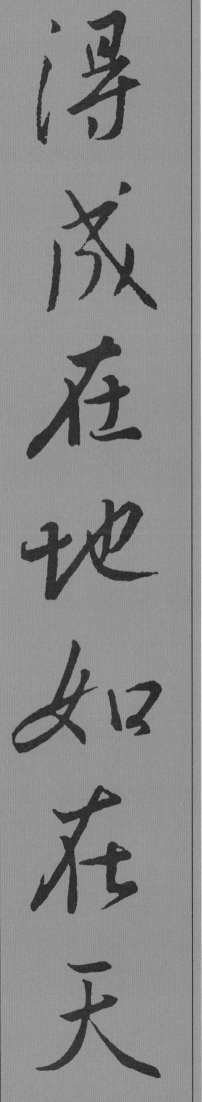

得 득 成 성 在 재 地 지 如 여 在 재 天 천 焉 언
得成在地如在天焉
⑪ 所 소 需 수 之 지 糧 량
今 금 日 일 賜 사 我 아
⑪所需之糧 今日賜我
⑫ 免 면 我 아 之 지 債 채 如 여
⑫免我之債 如

우리 죄를 사하여 주옵시고 ⑬우리를 시험에 들게 하지 마옵시고 다만 악에서 구하옵소서(나라와 권세와

我亦免負我債者

勿使我遇試惟拯

我於惡蓋國與權

아역면부아지채자
我亦免負我之債者
⑬勿使我遇試 惟拯我於惡(或作惟拯我於惡者)蓋國與權
물사아우시 유증아어악(혹작유증아어악자)개국여권

74

여영 개이소유 지어세세 아문(유원문고초본자개국여권기지아문지개결)

與榮
皆尔所有
至於世世
阿們(有原文古抄本自蓋國與權起至阿們止皆缺) 이면인과 이재천지부
⑭爾免人過 爾在天之父

이재천지부

與榮 皆尔所有

於世世阿們们尔兒

영광이 아버지께 영원히 있사옵나이다 아멘)⑭너희가 사람의 과실을 용서하면 너희 천부께서도

人過尔在天之父

75

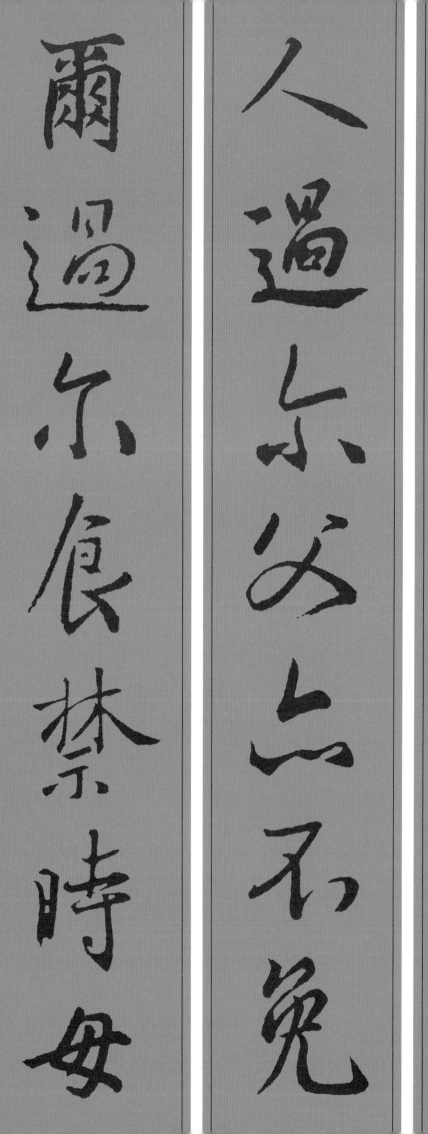

亦免爾過

이불면인과
이부역불면이과

⑮爾不免人過
爾父亦不免爾過

이금식(금식혹작수재하동)시 무

⑯爾禁食(禁食或作守齋下同)時 毋

너희 과실을 용서하리려니와

⑮너희가 사람의 과실을 용서하지 아니하면 너희 아버지께서도 너희 과실을 용서하지 아니하시

리라

⑯금식할때에

작 우 용 사 위 선 자 피 변 안 색 위 시 인 이 기 지 금 식 아 성

作憂容 似僞善者 彼變顏色 爲示人以己之禁食 我誠

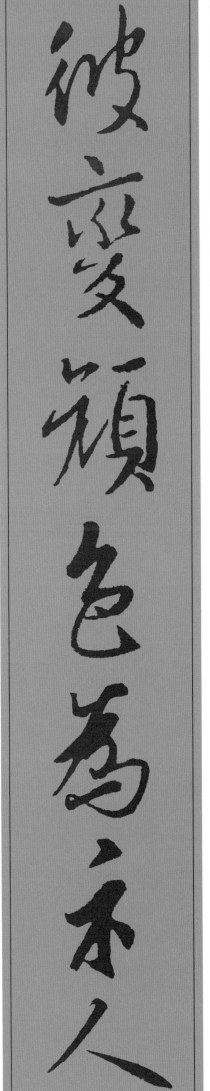

너희는 외식하는 자들과 같이 슬픈 기색을 내지 말라 저희는 금식하는 것을 사람에게 보이려고 얼굴을 흉하게 하느니라 내가 진실로

77

爾 彼已 得其賞

爾禁食時 當膏首

洗面如是則爾之

너희에게 이르노니 저희는 자기 상을 이미 받았느니라 ⑰너는 금식할 때에 머리에 기름을 바르고 얼굴을 씻으라

금식 불현어인 내현어이재은지부 이부감관어은 장

禁食 不現於人 乃現於爾在隱之父 爾父鑒觀於隱 將

禁食不現於人

現於尔在隱之父

尔父鑒觀於隱將

(18) 이는 금식하는 자로 사람에게 보이지 않고 오직 은밀한 중에 계신 네 아버지께 보이게 하려 함이라 은밀한 중에

顯以報爾
현이보이

⑲ 물적재어지 피유두식후괴 유도천유이절
勿積財於地 彼有蠹蝕朽壞 有盜穿窬而竊

顯以報爾勿積財

於地彼有蠹蝕朽

壞有盜穿窬而竊

보시는 네 아버지께서 갚으시리라
⑲너희를 위하여 보물을 땅에 쌓아 두지 말라 거기는 좀과 동록이 해하며 도적이 구멍을 뚫
고 도적질하느니라

⑳
當積財於天
彼無蠹蝕朽壞
亦無盜穿窬而竊
㉑蓋爾財

當積財於天 彼無蠹蝕朽壞 亦無盜穿窬而竊 ㉑蓋爾財

臺蝕朽壞亦無盜

窬兪而竊蓋盡乙尒財

⑳오직 너희를 위하여 보물을 하늘에 쌓아 두라 거기는 좀이나 동록이 해하지 못하며 도적이 구멍을 뚫지도 못하고 도적질도 못하느니라 ㉑네 보물

81

所在 소재 이심역재언
爾心亦在焉
㉒目乃身之燈 목 내 신 지 등 목 료 즉 전 신 광
目瞭則全身光 ㉓目耗則 목 모 즉

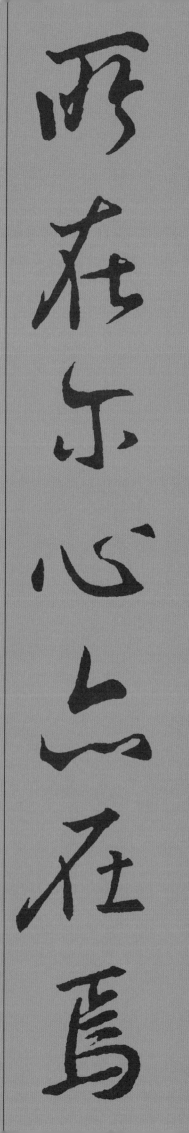

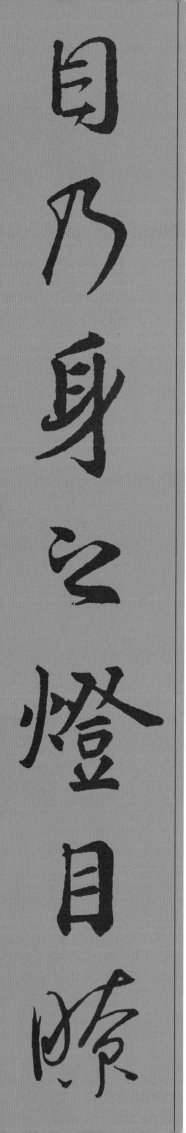

則 全身 光 目 耗 則

있는 그 곳에는 네 마음도 있느니라 ㉒눈은 몸의 등불이니 그러므로 네 눈이 성하면 온 몸이 밝을 것이요 ㉓눈이 나쁘면

全身暗爾內之光

若暗其暗何其

哉一人不能事二

온몸이 어두울 것이니 그러므로 네게 있는 빛이 어두우면 그 어두움이 얼마나 하겠느뇨 ㉔ 한 사람이 두 주인을 섬기지 못할 것이니

能事上帝又事瑪

重此輕彼尓曹不

或惡此愛彼或

혹 이를 미워하며 저를 사랑하거나 혹 이를 중히 여기며 저를 경히 여김이라 너희가 하나님과

문(마 문역 즉 재리지의)
門(瑪門譯卽財利之義)
고아고이　물위생명우려하이식　하이음　물위신체
㉕故我告爾　勿爲生命憂慮何以食　何以飮　勿爲身體

們故我告爾勿爲

生命憂慮何以食

何以飮勿爲身體

재물을 겸하여 섬기지 못하느니라 ㉕그러므로 내가 너희에게 이르노니 목숨을 위하여 무엇을 먹을까 무엇을 마실까 몸을 위하여

85

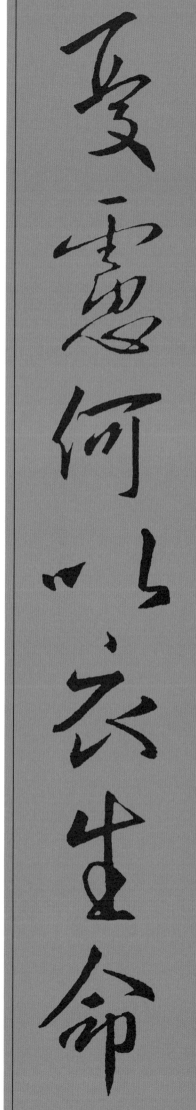

우려하이의　생명부중어량호　신체부중어의호　시관

憂慮何以衣　生命不重於糧乎　身體不重於衣乎　㉖試觀

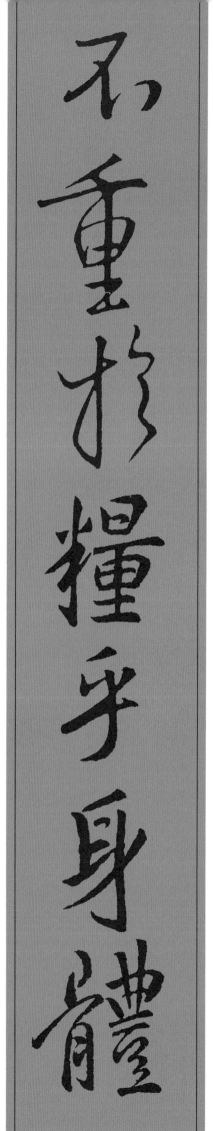

무엇을 입을까 염려하지 말라 목숨이 음식보다 중하지 아니하며 몸이 의복보다 중하지 아니하냐

空中之鳥

不稼不穡 不積於倉

爾在天之父且養之 爾

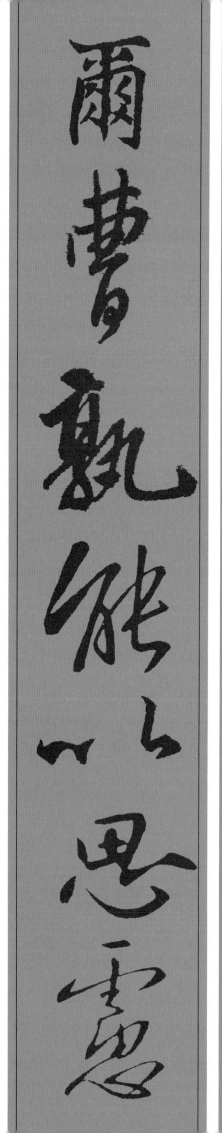

曹不更貴於鳥乎 ㉗爾曹孰能以思慮延命一刻(延命一刻或作使身長一尺)乎 ㉘爾何

조불경(갱)귀어조호 이조숙능이사려연명일각(연명일각혹작사신장일척)호 이하

이것들보다 귀하지 아니하냐 ㉗너희 중에 누가 염려함으로 그 키를 한자나 더할 수 있느냐 ㉘또 너희가 어찌

위의복우려호 시관야지지백합화 여하이장 불노불
爲衣服憂慮乎　試觀野地之百合花　如何而長　不勞不

爲衣服憂慮乎試

觀野地之百合觀

如何而長不勞

의복을 위하여 염려하느냐 들의 백합화가 어떻게 자라는가 생각하여보라 수고도 아니하고

길쌈도 아니하느니라 ㉙그러나 내가 너희에게 말하노니 솔로몬의 모든 영광으로도 입은 것이 이 꽃 하나만 같지 못하였느니라

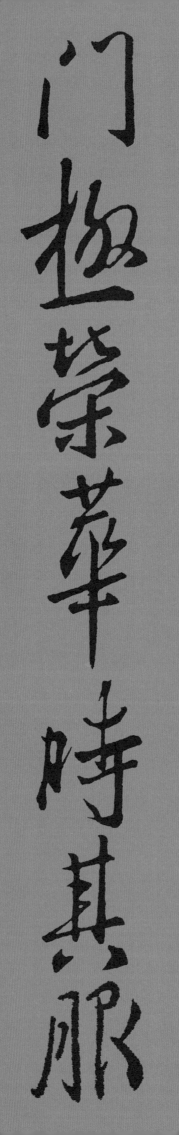

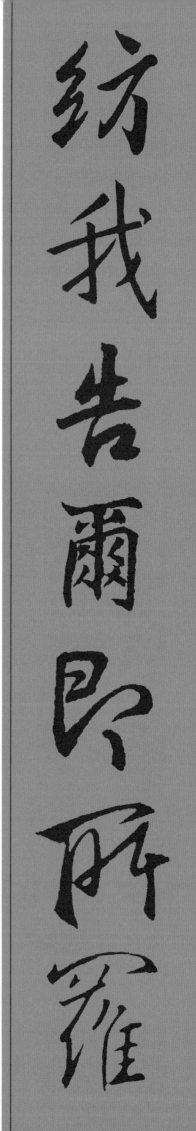

紡我告爾 卽所羅門極榮華時 其服飾不及此花之一

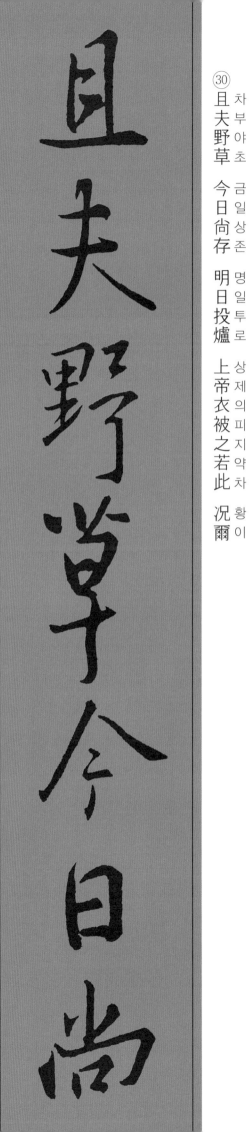

③ 차 부 야 초 금 일 상 존 명 일 투 로 상 제 의 피 지 약 차 황 이
且夫野草 今日尙存 明日投爐 上帝衣被之若此 況爾

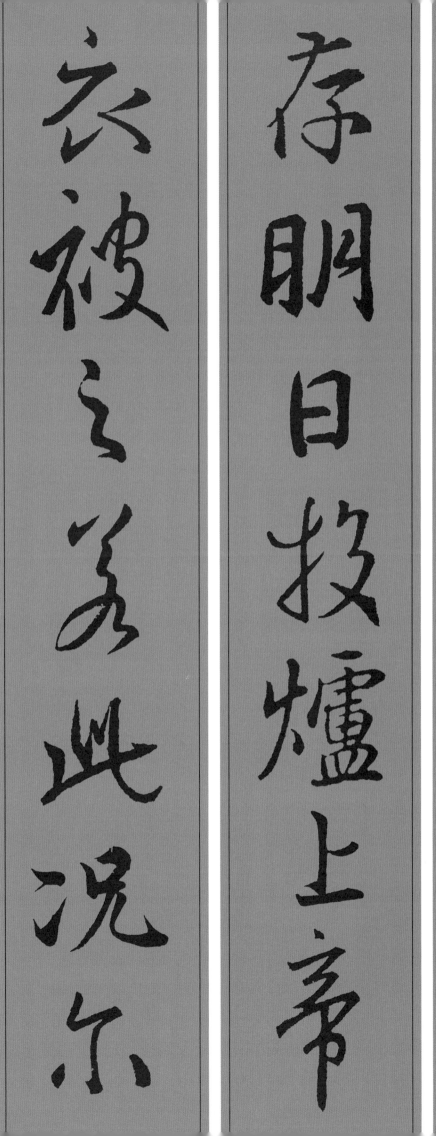

③ 오늘 있다가 내일 아궁이에 던지우는 들풀도 하나님이 이렇게 입히시거든 하물며 너희일까보냐

91

小信者乎
㉛故勿慮云
何以食 何以飮 何以衣
㉜此皆異邦

小信者乎 소신자호 고물려운 하이식 하이음 하이의 ·차개이방
㉛故勿慮云
何以食 何以飮 何以衣
㉜此皆異邦

믿음이 적은 자들아 ㉛그러므로 염려하여 이르기를 무엇을 먹을까 무엇을 마실까 무엇을 입을까 하지 말라 ㉜이는 다 이방

人所求 爾需此諸物 爾在天之父 已知之矣 ㉝ 爾當先求

智之美乐當先报

物爾在天之父已

人所求乐需此诸

인소구 이수차제물 이재천지부 이지지의 이당선구
人所求 爾需此諸物 爾在天之父 已知之矣 ㉝ 爾當先求

인들이 구하는 것이라 너희 천부께서 이 모든 것이 너희에게 있어야 할 줄을 아시느니라 ㉝ 너희는 먼저

93

상제지국여기의 즉차제물 필가어이야
물 위 명 일 우

그의 나라와 그의 의를 구하라 그리하면 이 모든 것을 너희에게 더하시리라
㉞그러므로 내일 일을 위하여

爾也勿爲明日憂

剔此諸物必加非

上帝之國與其義

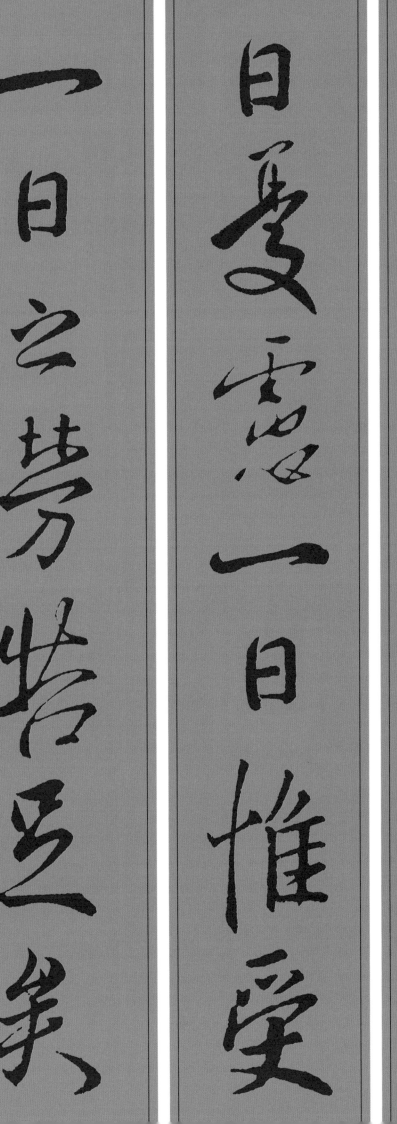

慮 明日之事 俟明日憂慮 一日惟受一日之勞苦足矣

려
慮 明日之事
俟明日憂慮
一日惟受一日之勞苦足矣

명일지사 사명일우려 일일유수일일지노고족의

염려하지 말라 내일 일은 내일 염려할 것이요 한 날 피로움은 그 날에 족하니라

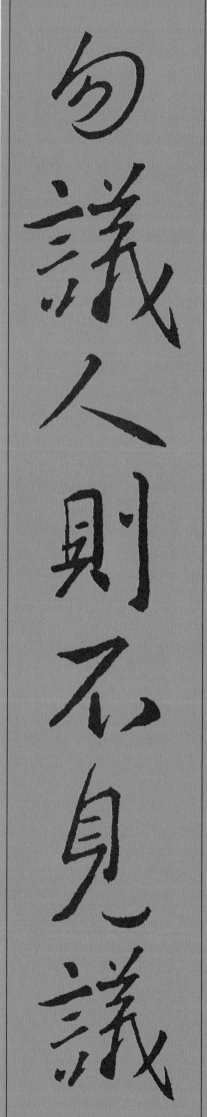

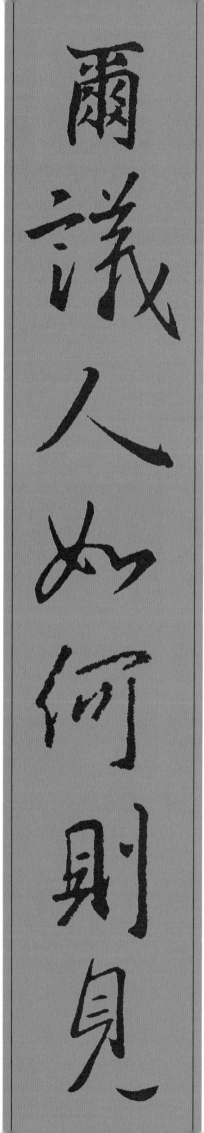

量量諸人人亦

何量量諸爾兒

弟目中有草芥

비판하는 그 비판으로 너희가 비판을 받을 것이요 너희의 헤아리는 그 헤아림으로 너희가 헤아림을 받을 것이니라 ③ 어찌하
여 형제의 눈속에 있는 티는 보고네

見之 견지

이기목중유량목부자각 하여

見之
而已目中有梁木不自覺
何歟 ④

이목중유량목 하

爾目中有梁木 何

見之而已目中有

梁木不自覺何歟

爾目中有梁木何

눈 속에 있는 들보는 깨닫지 못하느냐 ④ 보라 네 눈 속에 들보가 있는데

以語尔兄弟曰容

我去尔目中之草

茅乎僞善者乎先

99

去己目中之梁木　然後可見以去　兄弟目中之草芥

네 눈 속에서 들보를 빼어라 그 후에야 밝히 보고 형제의 눈 속에서 티를 빼리라

勿以聖物予犬 勿

嗟珠投豕恐其

踐之轉以噬爾踐

101

則予爾 尋則遇之 叩門則爲爾啓之
개범구자필득 심
⑧ 蓋凡求者必得 尋

則予爾 尋則遇之

叩門則爲爾啓之

蓋凡求者必得尋

그러면 너희에게 주실 것이요 찾으라 그러면 찾을 것이요 문을 두드리라 그러면 너희에게 열릴 것이니 ⑧ 구하는 이마다 얻을 것이요 찾는

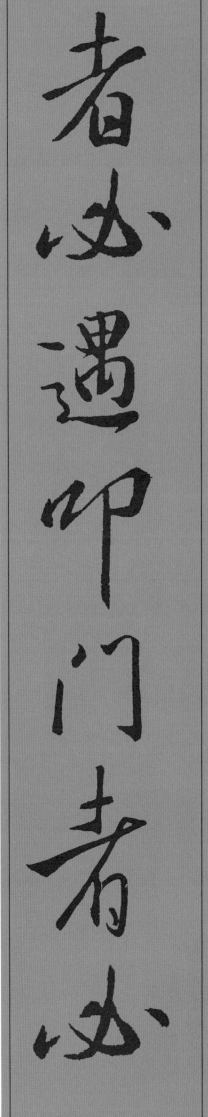

有子求餅而予

為之啓尔曹中孰

者必遇叩門者必

이가 찾을 것이요 두드리는 이에게 열릴 것이니라 ⑨ 너희중에 누가 아들이 떡을 달라 하면

103

석호　구어이여지사호
石乎 ⑩ 求魚而予之蛇乎　이조수불선　상지이선물여이
⑪ 爾曹雖不善　尙知以善物予爾

石乎求魚而予乎

蛇乎爾曹雖不善

尙知以善物予蘭

돌을 주며 ⑩생선을 달라 하면 뱀을 줄 사람이 있겠느냐 ⑪너희가 악한 자라도 좋은 것으로 자식에게 줄줄 알거든

況爾在天之父

不以善物賜求之者乎

者是以爾欲人

고자 하는대로
하물며 하늘에 계신 너희 아버지께서 구하는 자에게 좋은 것으로 주시지 않겠느냐 ⑫그러므로 무엇이든지 남에게 대접을 받

如何施諸己
亦必如何施諸人
此乃律法及先知之大

여하시제기 역필여하시제인 차내율법급선지지대

너희도 남을 대접하라 이것이 율법이요 선지자니라

旨爾曹當進窄門

蓋引至淪亡其

濶其路寬入之者

⑬ 좁은 문으로 들어가라 멸망으로 인도하는 문은 크고 그 길이 넓어 그리로 들어가는 자가

多
⑭
引至永生
其門窄
其路狹
得之者少
⑮
謹防僞先知
其

多 다
인 지 영 생
引 기 문 착
至 기 로 협
永 득 지 자 소
生 근 방 위 선 지 기
其
門
窄
其
路
狹
得
之
者
少
⑮
謹
防
僞
先
知
其

多引至永生其

窨其路狹得之者

少謹防僞先知其

맣고 ⑭생명으로 인도하는 문은 좁고 길이 협착하여 찾는 이가 적음이니라 ⑮거짓 선지자들을 삼가라

양의 옷을 입고 너희에게 나아오나 속에는 노략질하는 이리라 ⑯ 그의 열매로 그들을 알지니 가시나무에서

識之荆棘中豈摘

豺狼觀其果卽可

就爾外似羊內實

취이 就爾
외사양 外似羊
내실시랑 內實豺狼
⑯
관기과 觀其果
즉가식지 卽可識之
형극중기적 荊棘中豈摘

포 도 호　질 려 중 기 채 무 화 과 호　범 선 수 결 선 과　악 수 결

葡萄乎　蒺藜中豈採無花果乎　⑰凡善樹結善果　惡樹結

葡萄乎蒺藜中豈

採無花果乎凡善

掛結善果惡樹結

포두를 또는 엉겅퀴에서 무화과를 따겠느냐 ⑰ 이와 같이 좋은 나무마다 아름다운 열매를 맺고 못된 나무가

惡果 ⑱善樹不能結惡果 惡樹不能結善果 ⑲凡樹不結善

악 과 선 수 불 능 결 악 과 악 수 불 능 결 선 과 범 수 불 결 선

善樹不能結惡

惡樹不能結善

善樹不能結善

나쁜 열매를 맺나니 ⑱ 좋은 나무가 나쁜 열매를 맺을 수 없고 못된 나무가 아름다운 열매를 맺을 수 없느니라 ⑲ 아름다운

열매를 맺지 아니하는

111

과　즉　작　지　투　화
果　　卽斫之投火
　　　　시이인기과이식지
　⑳是以因其果而識之
　　　범칭아왈　주야　주
　㉑凡稱我曰　主也　主

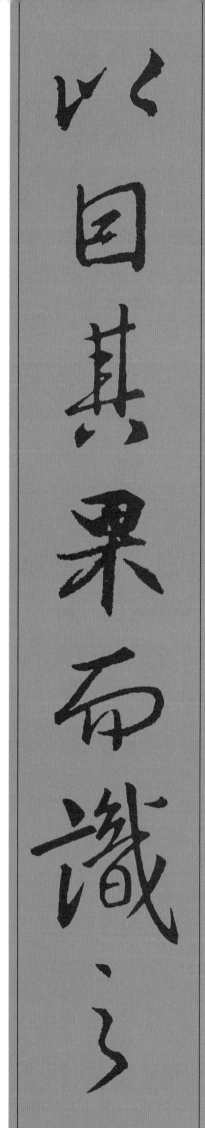

나무마다 쩍혀 불에 던지우느니라 ⑳이러므로 그의 열매로 그들을 알리라 ㉑나더러 주여 주여 하는 자마다

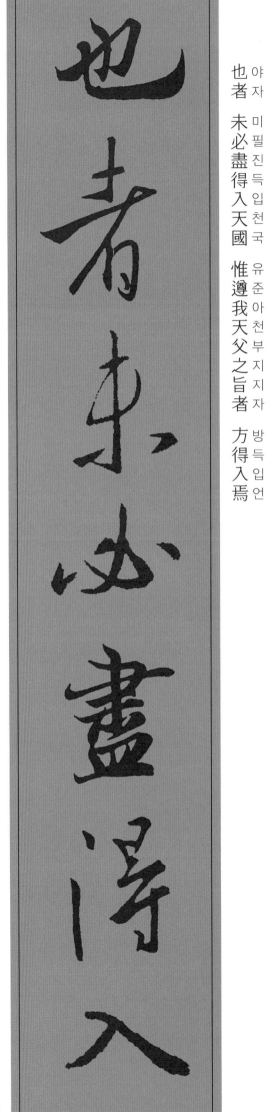

也者 未必盡得入天國 惟遵我天父之旨者 方得入焉

천국에 다 들어갈 것이 아니요 다만 하늘에 계신내 아버지의 뜻대로 행하는 자라야 들어가리라

㉒
彼日將有多人語我云
　主乎　主乎
　我非託爾名傳教　託

피 일 장 유 다 인 어 아 운
주호 　주호
아 비 탁 이 명 전 교 　탁

㉒ 그 날에 많은 사람이 나더러 이르되 주여 주여 우리가 주의 이름으로 선지자 노릇하며

此託尓名傳教託

我、云主乎主乎我

彼日將有多人語

爾名逐魔託尒名

廣行異能乎時我

則明告之日我未

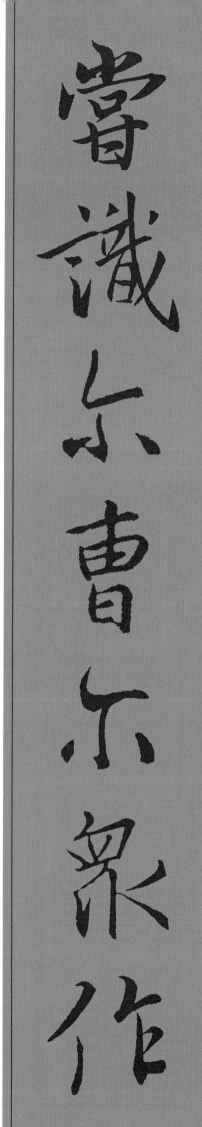
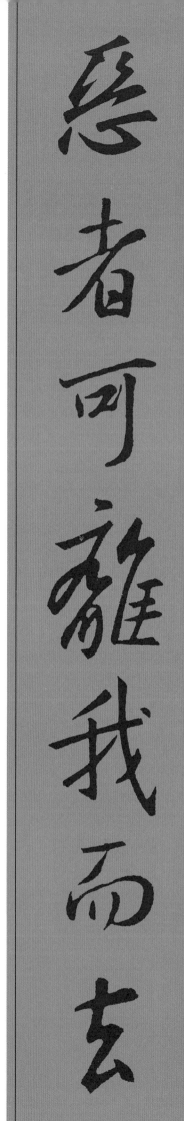

嘗識爾曹 爾衆作惡者 可離我而去 ㉔ 故凡聞我此言而

상식이조 이중작악자 가리아이거 고범문아차언이

너희를 도무지 알지 못하니 불법을 행하는 자들아 내게서 떠나가라 하리라 ㉔ 그러므로 누구든지 나의 이 말을 듣고

行之者　我譬之智人　建屋於磐上　㉕雨降　河溢　風吹　撞其

행지자　아비지지인　건옥어반상
行之者　我譬之智人　建屋於磐上
㉕雨降　河溢　風吹　撞其
우강　하일　풍취　당기

行之者我譬之智

人建屋於磐上雨

降河溢風吹撞其

행하는 자는 그 집을 반석 위에 지은 지혜로운 사람 같으리니 ㉕비가 내리고 참수가 나고 바람이 불어 그

117

屋 而 不 傾 頹 因 基

磐 上 也 凡 聞 我

此 言 而 不 行 者 譬

118

之愚人建屋於沙

上雨降河溢風吹

撞其屋而傾頹撞其

그 집을 모래 위에 지은 어리석은 사람 같으리니 ㉗비가 내리고 참수가 나고 바람이 불어 그 집에 부딪히매 무너져 그

傾頹者大矣耶穌

言竟衆奇其訓言

其教人若有權其者

경퇴자대의 야소언경 중기기훈 인기교인약유권자

傾頹者大矣
28 耶穌言竟
衆奇其訓
29 因其教人若有權者

무너짐이 심하니라 28 예수께서 이 말씀을 마치시매 무리들이 그 가르치심에 놀래니 29 이는 그 가르치시는 것이 구녀세 있는
자와 같고

不同經士也

저희 서기관들과 같지 아니함일러라

不同經士也(有原文抄本作不同經士及法利賽人)

부동경사야(유원문초본작부동경사급법리새인)

王羲之書 行書集字
行書聖経

초판발행 2019년 9월 4일

저 자 김용관 (佳山 金容館)
주 소 서울시 광진구 광나루로 56길 29 현대프라임Ⓐ 중앙상가 B103호
T E L 010-5544-1876 (구입문의)
E-mail kasanbc@hanmail.net

펴낸곳 ㈜이화문화출판사
주 소 서울시 종로구 인사동길12 대일빌딩 310호
T E L 02-732-7091~3 (구입문의)

편집 디자인 이화문화사
주 소 서울시 종로구 인사동길 23 동일빌딩 305호
T E L 02-722-7418
E-mail yeosong@hanmail.net

등록번호 제300-2015-92호
I S B N 979-11-5547-406-8 (03640)

값 25,000원